序言

據史記載，真正意義上的連環畫，應該出現於中國古代章回小說快速發展的明清之際，不過連環畫當時主要還是以正文插頁的形式展現的。直到二十世紀初葉，連環畫纔過渡爲城市市民階層的獨立閱讀體，而它的鼎盛時期，恰逢新中國成立後的幾十年之中，上海人民美術出版社有幸在這一階段把畫家、脚本作家和出版物的命運緊密聯繫了起來，在連環畫讀物發展的大潮流中起到了推波助瀾的作用。名作、名家、名社應運而出，連環畫成爲本社標誌性圖書產品，也成爲了我社永恒的出版主題。

二十一世紀的今天，我們當代出版人在體會連環畫光輝業績和精彩樂章時，總

有一些新的領悟和激動。我們現在好像還不應該忙於把它們「藏之名山」，繼往開來續寫連環畫的輝煌，纔是我們更應該之所爲。經過相當時間的思考和策劃，本社將陸續推出一批以老連環畫作爲基礎而重新創意的圖書。我們這批圖書不是簡單地重複和複製前人原作，而是用最民族的和最中國的藝術形態與老連環畫的豐富內涵多元地結合起來，力爭把它們融合爲和諧的一體，成爲當代嶄新的連環畫閱讀精品。我們想，這樣的探索，大概也是廣大讀者、連環畫愛好者以及連環畫界前輩們所期望的吧！

我們正努力着，也期待着大家的關心。

上海人民美術出版社社長、總編輯

李新

玉堂春故事的流變

沈鴻鑫

我國古代的話本小說和戲曲劇本中時常可以見到描寫官家子弟、紈綺之徒花天酒地，吃喝嫖賭，以至千金撒盡，流落街頭，淪爲乞丐的故事。早在唐代，就有白行簡的傳奇小說《李娃傳》，寫官家子弟鄭元和與青樓女子李亞仙的故事。元代石君寶的雜劇《李亞仙花酒曲江池》、高文秀的雜劇《鄭元和風雪打瓦罐》、明代薛近兗的傳奇《繡襦記》都是寫這一故事的。

玉堂春的故事也是屬於這一類型的，但情節與鄭元和的故事有所不同。特別是蘇三捲入了一樁人命案子，王金龍做了巡按審問此案，深夜探監等情節，戲劇性很強。玉堂春完整的故事見於馮夢龍《警世通言》第二十四卷《玉堂春落難逢夫》。馮夢龍是明末著名的通俗文學家和戲曲家，他編輯和改寫過許多通俗小說，《警世通言》是他編纂的通俗小說集之一。據說，玉堂春和王金龍的故事是明代正德年間發生在山西洪洞縣的一件真實的事情。《古今情史》卷二中有玉堂春一則，所述與馮夢龍的事本相同。後來有人專門作了考證，如一九三一年上海出版的《戲劇月刊》三卷四期刊登邵振華的《玉堂春考證》說：「玉堂春本事非妄，張文襄撫晉時，曾向洪洞縣調閱此案全卷，與世傳無大出入。」一九三七年四月二十九日、三十日、五月一日《武漢日報》「今日談」所載的《王金龍

身世考》談到，王金龍是河南永城人，其父爲南京吏部天官。王金龍與妓女蘇三結識，後金銀花盡，潦倒在關王廟裏。蘇三再次贈銀，始能返歸故里讀書求進。王金龍於天啓年中某科進士，外放太原八府巡按。正巧遇見蘇三的冤獄，於是冒險ణ歸平反，並且納她爲妾。同僚要彈劾他，他就攜妾歸永城，絕意仕進。蘇三毀容激勵他出仕，後來蘇三病死，王金龍感其誠意，復起仕朝廷，官至貴州巡撫，在一次剿亂中陣亡於山中。另有報載，山西洪洞縣還保留着蘇三落難時呆過的監獄。當然，話本小說作了許多生發和虛構。

在馮夢龍的話本小說之後，陸續有人把它改編成戲曲搬上舞臺。明代有人編爲《完貞記》傳奇，清代有《破鏡圓》、《玉堂春》傳奇劇本，當時都以昆曲形式演出過。此後，地方戲曲也紛紛演出玉堂春故事，最先見到的是梆子腔。後來，京劇據此改編演出。起先衹有《關王廟》、《女起解》、《三堂會審》等三折。當年三慶班程長庚、徐小香、盧勝奎陪胡喜祿（飾演蘇三）演《三堂會審》一折。王瑤卿單演《起解》一折時，增加了唱詞，創造了新腔，豐富了表演。光緒末年的翰林孫春山喜愛京劇，對根據梆子戲翻過來演出的京劇《起解》的唱詞，感到它的唱詞、唱腔都比較粗糙，於是和當時的著名青衣陳德霖、琴師梅雨田一起對臺詞、唱腔進行修改，並創造出一些新的京劇唱腔。新本完成後，梅雨田首先就教給了自己的姪兒梅蘭芳。

那時約在一九一四年,梅蘭芳剛嶄露頭角,由他飾演蘇三,與朱素雲、賈洪林、李壽峰等角兒合作,在北京前門外煤市街口天和館首演,首倡排演全本《玉堂春》的是京劇名旦徐碧雲。一九二五年,他請北京文人賀緒垞爲他編寫劇本,從妓院定情,金盡被逐、金哥送信、廟會贈銀、金龍赴考、蘇三入獄,一直到起解、會審、監會、團圓。徐碧雲與姜妙香準備在這一年的夏天上演這齣戲,不巧姜妙香偶遇風寒,徐碧雲祇能改演別的劇目。正在延擱之際,另一京劇名旦尚小雲捷足先登,在北京三慶園上演了《玉堂春》,尚小雲的劇本是劇作家清逸居士所編,實際有半部,他從三堂會審開始,帶監會、團圓。接着排演全本《玉堂春》的是京劇名旦荀慧生。他與前輩名家王瑤卿、劇作家陳墨香合作編寫,增益了嫖院、定情以及結尾的監會、團圓,成爲一齣有頭有尾、情節動人、唱做並重的整本戲。一九二六年二月首演於上海大新舞臺,由荀慧生飾演蘇三、金仲仁飾演王金龍,同臺演出的還有高慶奎、劉漢臣、馬富祿等名角。全劇三十餘場,要演四個半小時。那次演出用了五彩燈光和立體佈景,受到觀衆的歡迎。徐碧雲改編在先,卻被尚小雲、荀慧生着其先鞭,不免感到遺憾,於是他又排出五至八本《玉堂春》,始演於一九二六年十一月。從此,京劇舞疆上玉堂春的故事既有單折的演出,又有全本的演出,梅、程、荀、尚各種流派都演,熱鬧非凡,精彩紛呈。新中國成立後,荀慧生又對《玉堂春》劇本進行了加工刪益,減去了一些零碎的場子,劇本集中、精練了。總之,《玉堂春》成爲京劇常演不衰的名劇。其他劇種也有改編演出。

京劇《玉堂春》的故事與馮夢龍的話本小說相比,有了很多豐富和發展。比如蘇三從洪洞縣起解至太原,途中蘇三認解差崇公道爲義父,以及在省城巡按和臬臺、藩臺三堂會審,劉秉義、潘必正在堂上挪揄取笑王金龍等極富戲劇性和動作性的情節都是京劇的虛構創造。以至像「蘇三離了洪洞縣,將身來在大街前。未曾開言我心內慘,過往的君子聽我言……」的西皮流水唱段,幾乎人人會哼,而三堂會審的戲劇場面和蘇三的大段西皮唱段更是膾炙人口。梅蘭芳有《女起解》、《玉堂春》的演出本,刊於《梅蘭芳全集》第二卷;荀慧生的全本《玉堂春》演出本刊於《荀慧生演出劇本選》。一九五○年香港長城電影製片公司曾攝製彩色戲曲影片《玉堂春》,包括《起解》、《會審》,由張君秋、俞振飛、梁次珊主演。

連環畫《玉堂春》基本上根據馮夢龍的話本小說編寫,同時又吸取了《玉堂春》京劇本中的精彩部分,因此整個作品情節豐富,生動感人。

鸨母
：「一稱金」妓院的女老闆，見錢眼開，唯利是圖，在王金龍耗盡家財後不記前情，將王趕出院門。

蘇淮
：「一稱金」妓院男老闆，兇狠殘暴，經常鞭打手下妓女。

王金龍
：北京城少年書生，排行老三，又叫王三公子，父母留下萬貫家財，他愛慕蘇三直至家財耗盡，幾經周折最後終成眷屬。

蘇三
：名號玉堂春，雖淪落在妓院卻志氣未改，與王金龍相愛後對愛情山盟海誓，忠貞不渝。經歷諸多磨難之後最終團圓。

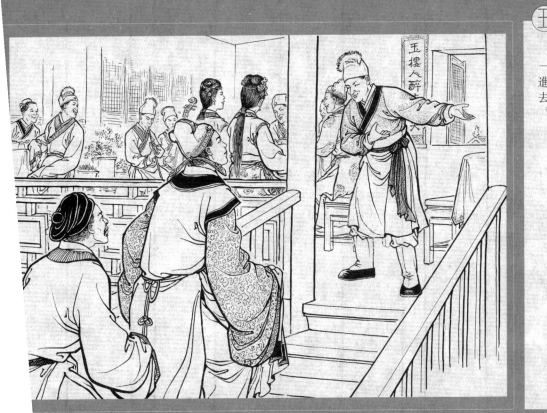

玉堂春

① 明朝正德年間，北京有個少年書生王金龍，排行第三，人家就叫他王三公子。他原籍南京，父親做過大官，三年前父母相繼去世，留下了萬貫家財。這天，他帶了家人王定，上街遊逛。

② 兩人來到一家大酒樓門前，見裏邊賓客滿座，笙歌喧天，十分熱鬧。王金龍不覺走了進去。

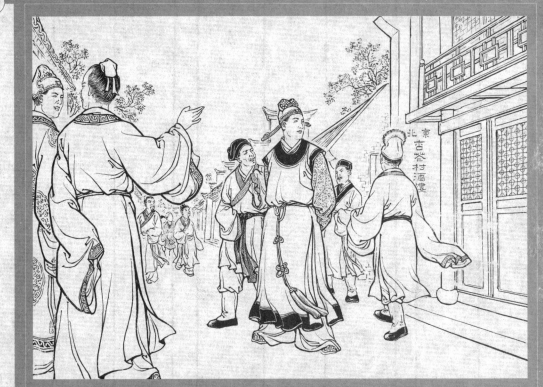

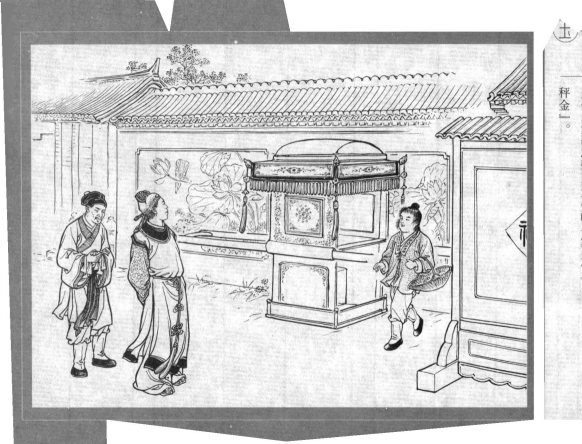

- 三 上了樓，見有兩個美貌的姑娘，陪着五六個官家子弟，在那裏飲酒作樂。王金龍悄悄地問酒保，酒保道：「那是『一秤金』家的妓女。她家裏還有個叫蘇三的，號玉堂春，比這兩個還要標致哩！」

- 四 金龍聽了，就叫王定付了賬，出了酒樓，來到留春胡同。祗聽家家戶戶傳出笙歌之聲，卻不知哪一家是「一秤金」。

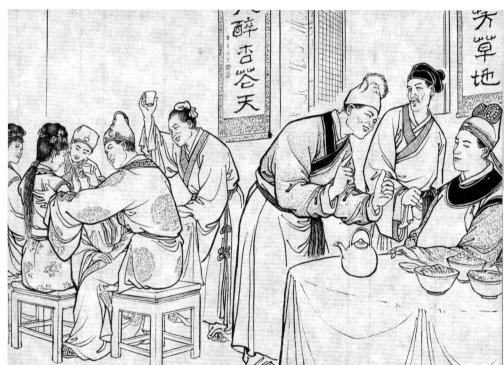

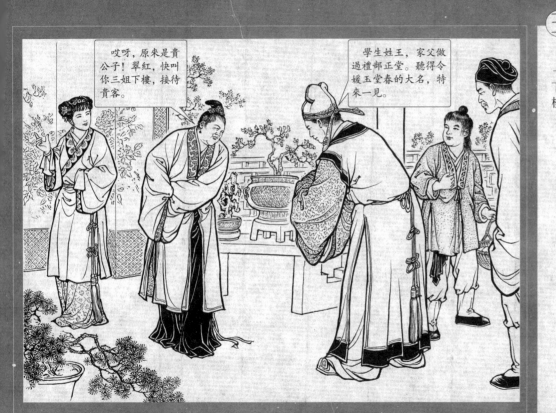

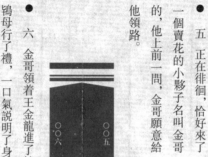

玉堂春

五　正在徘徊，恰好來了一個賣花的小夥子名叫金哥的，他上前一問，金哥願意給他領路。

玉堂春

六　金哥領着王金龍進了妓院。金龍問鴇母行了禮，一口氣說明了身世和來意。鴇母樂得眉花眼笑，忙吩咐丫環翠紅去請蘇三下樓。

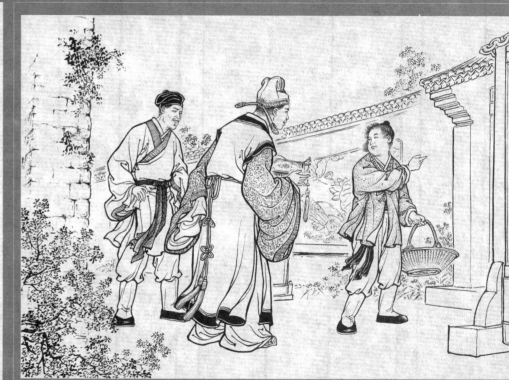

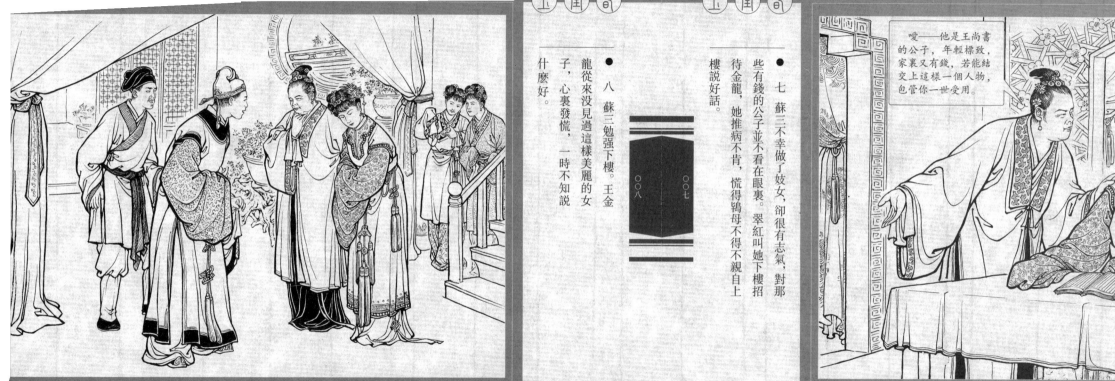

- 七 蘇三不幸做了妓女，卻很有志氣，對那些有錢的公子並不看在眼裏。翠紅叫她下樓招待金龍，她推病不肯，慌得鴇母不得不親自上樓說好話。

- 八 蘇三勉強下樓。王金龍從來沒見過這樣美麗的女子，心裏發慌，一時不知說什麼好。

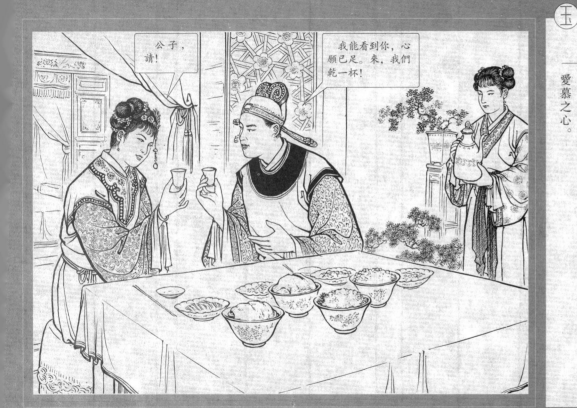

- 九 當下，鴇母把王金龍請到書房裏，讓他和蘇三並肩坐了，吩咐擺上酒來。王金龍因為帶的銀子不多，便悄悄地囑咐王定回家去取。

- 一〇 王金龍喝了幾杯酒，就和蘇三攀談起來。蘇三見他生得眉清目秀，說話又老老實實，和一般浮滑子弟不同，不覺也起了愛慕之心。

● 一　喝過了酒，王定拿着銀子和綢緞來了，王金龍吩咐全送給鴇母，還賞了丫環、雜役等人二十兩碎銀。鴇母笑得連嘴都合不攏來。

● 二　從此，王金龍就住在妓院裏，和蘇三形影不離，十分恩愛。

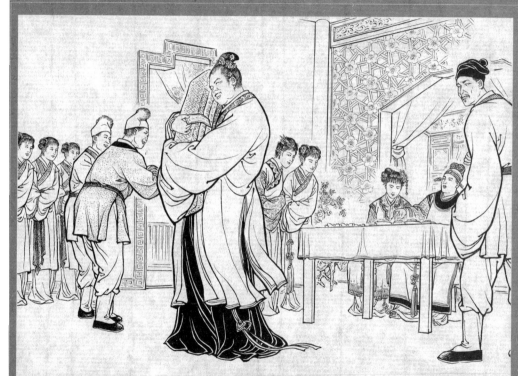

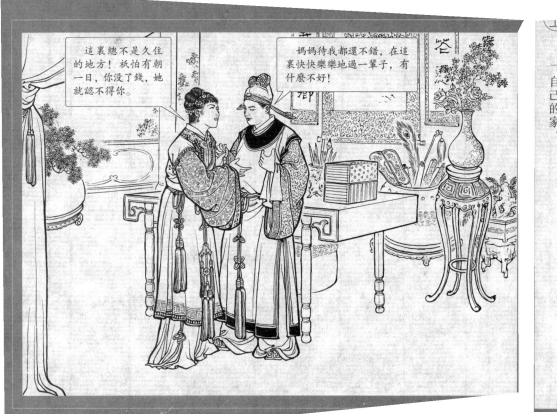

一三　鸨母見金龍用錢慷慨，就天天花言巧語地哄騙銀子，還勸金龍把京城裏的家產賣了，給她蓋造房屋。金龍年輕不懂事，件件順從。

一四　蘇三一向知道鸨母手段厲害，勸金龍不要亂花錢，最好能幫她脫離苦海。可是金龍一心一意聽信鸨母的話，把妓院當作了自己的家。

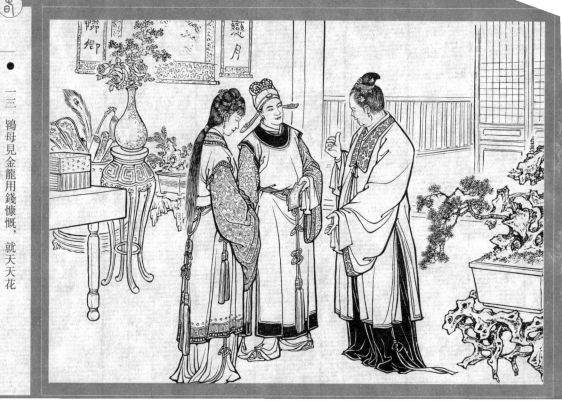

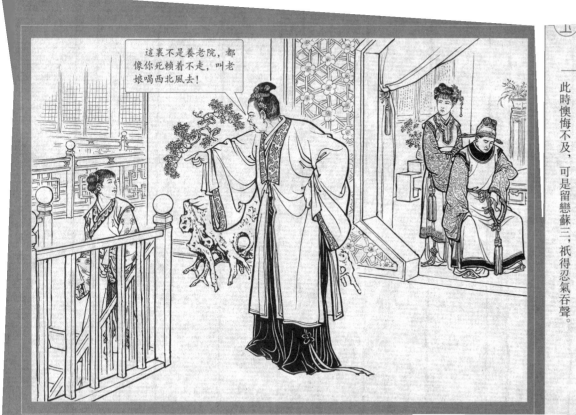

- 一五 家人王定見王金龍揮金如土，也很替他擔心，幾次三番勸他回南京老家去，王金龍覺得厭煩，反而把他打發走了。

- 一六 過了一年，王金龍變賣家產的三萬多兩銀子也花得一乾二淨。鴇母見他沒了錢，立時換了一副嘴臉，整天指桑罵槐地譏諷金龍，祇想把他氣走。金龍到此時懊悔不及，可是留戀蘇三，祇得忍氣吞聲。

 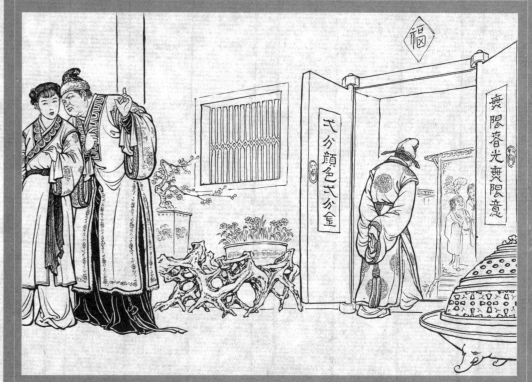

○一七 已經是年冬臘月了。金龍心裏悶得慌，這天到外邊溜達去了。鴇母一見，立刻打發丫環去叫蘇三下樓，想要強迫她另接有錢的人。

○一八 蘇三剛走下樓梯，鴇母就把臉一沉，限令她在三天內把王金龍打發走。蘇三祇是不理。

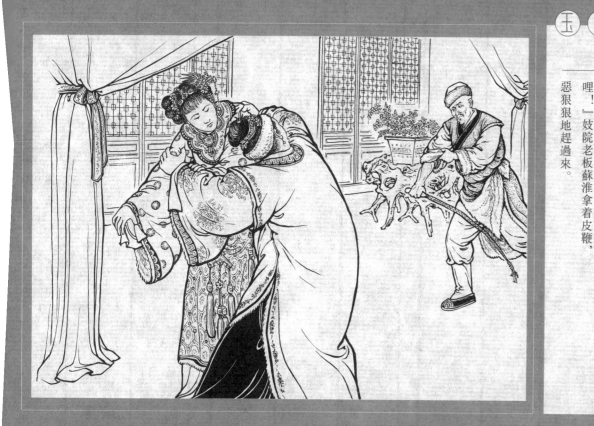

一九 後來蘇三被逼不過，便和鴇母吵嚷起來。

二〇 鴇母大怒，一頭向蘇三撞去，還高叫：『三兒打娘哩！』妓院老板蘇淮拿着皮鞭，惡狠狠地趕過來。

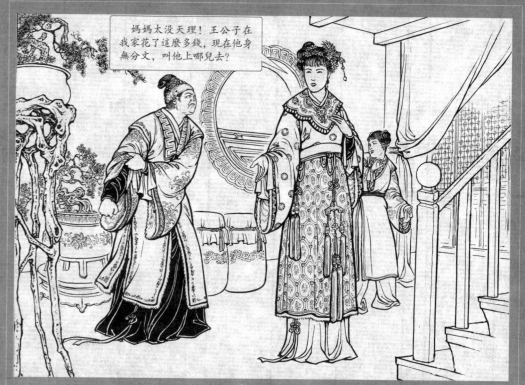

媽媽太沒天理！王公子在我家花了這麼多錢，現在他身無分文，叫他上哪兒去？

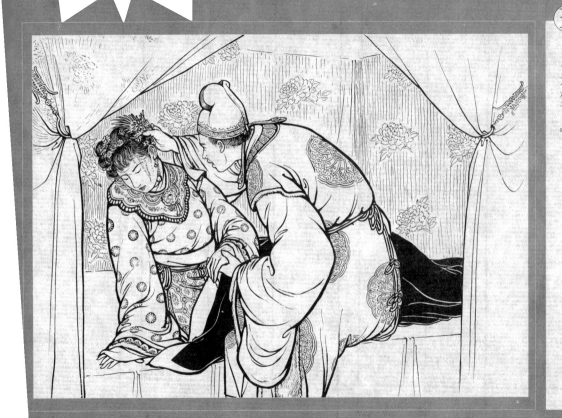

- 二一 蘇淮拿起皮鞭就打，打得蘇三痛徹心肺，遍體鱗傷，可是她咬緊牙關不肯叫饒。

- 二二 黃昏時候，王金龍回來了，見蘇三躺在牀上哼聲不止，臉上、手背上滿是血痕，不禁吃了一驚，忙問原因。蘇三怕金龍傷心，祇説：「俺的家務事，與你不相干！」

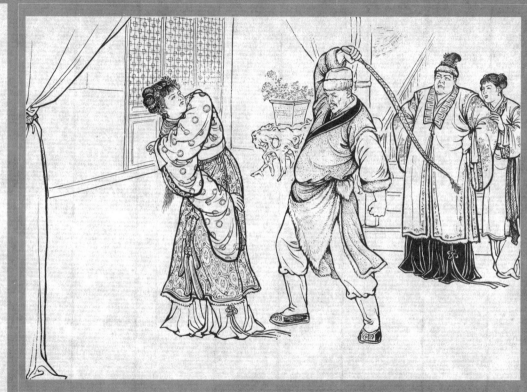

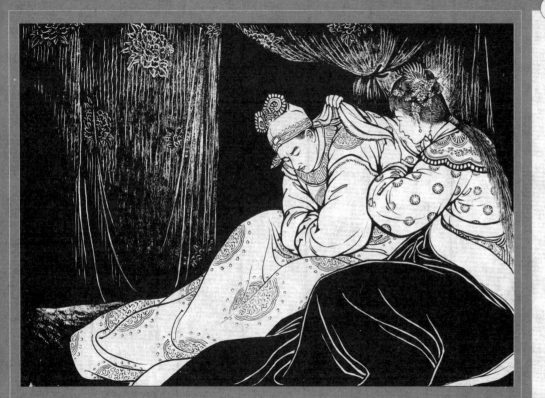

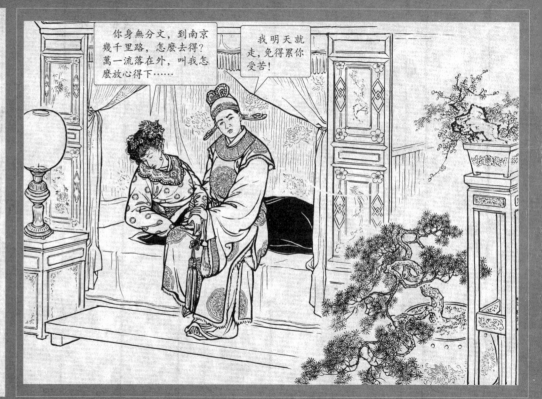

● 二三 王金龍明知蘇三爲他挨打，聽了蘇三的話，更加心疼，一邊給她撫摩傷痛，一邊哭着說要走。蘇三强忍着眼淚，再三勸慰。

● 二四 天黑了，平時丫環早就點燈，升火，今天卻什麽也沒有。房裏又黑又冷，兩人忍氣吞聲躺在牀上，長吁短嘆，直哼了一夜。

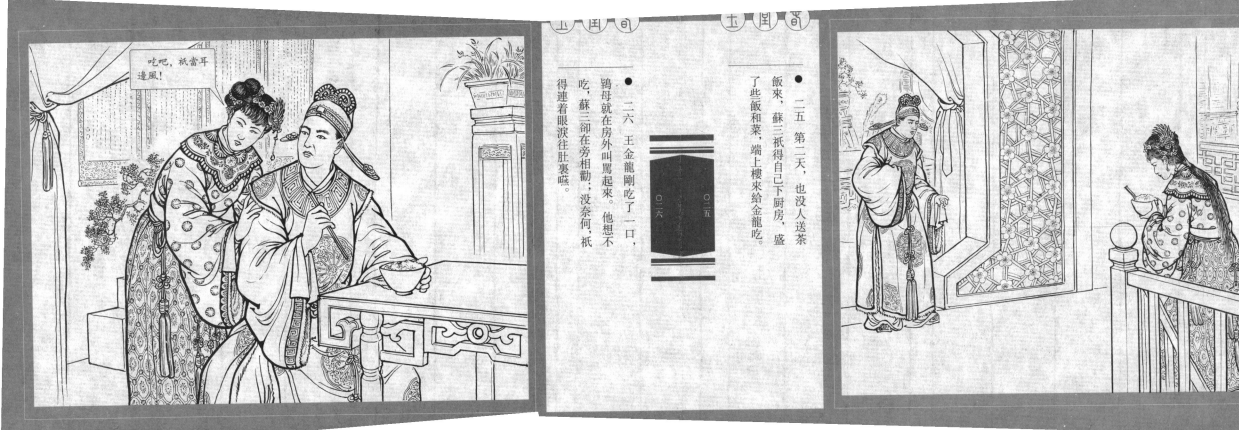

● 二五　第二天，也没人送茶饭来，苏三祇得自己下厨房，盛了些饭和菜，端上楼来给金龙吃。

● 二六　王金龙刚吃了一口，鸨母就在房外叫骂起来。他想不吃，苏三却在旁相劝；没奈何，祇得连着眼泪往肚裏嚥。

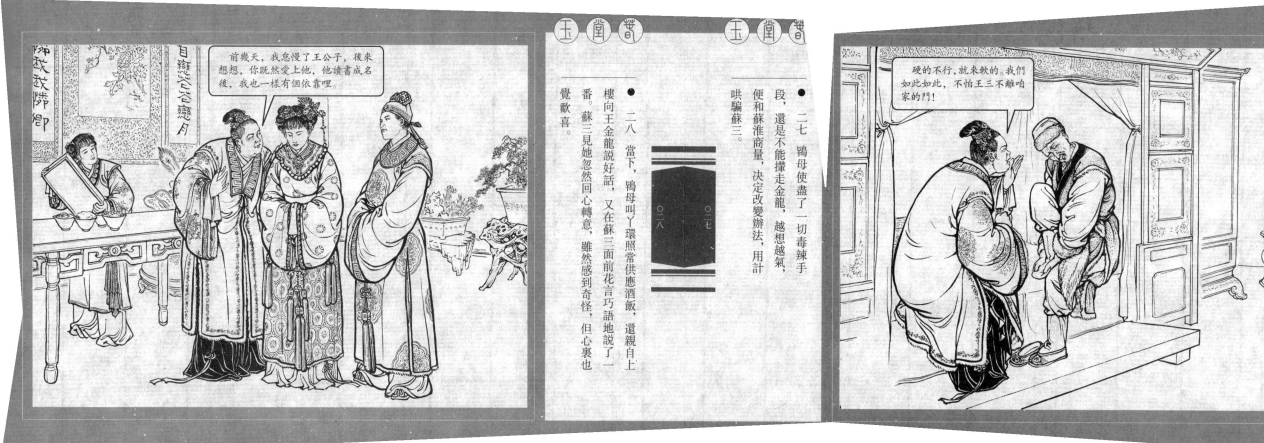

二七 鸨母使尽了一切毒辣手段，还是不能撵走金龙，越想越气，便和苏淮商量，决定改变办法，用计哄骗苏三。

二八 当下，鸨母叫丫环照常供应酒饭，还亲自上楼向王金龙说好话，又在苏三面前花言巧语地说了一番。苏三见她忽然回心转意，虽然感到奇怪，但心里也觉欢喜。

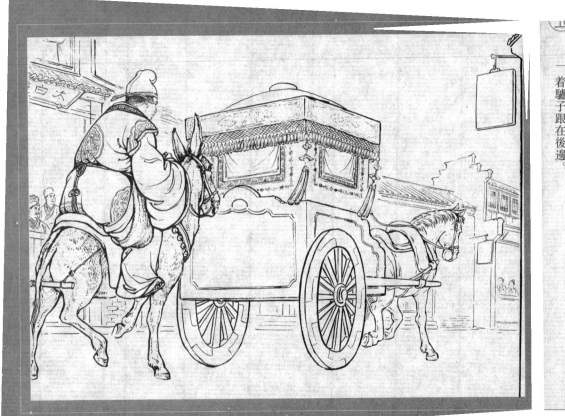

● 二九 過了幾天，鴇母又走上樓來，邀請王金龍和蘇三到她親戚家喝壽酒。蘇三想要推卻，又怕引起鴇母不高興，也就答應了。

● 三〇 第二天，蘇淮僱來了車馬，一家大小連王金龍一起上親戚家祝壽。蘇三坐着馬車打前，王金龍騎着驢子跟在後邊。

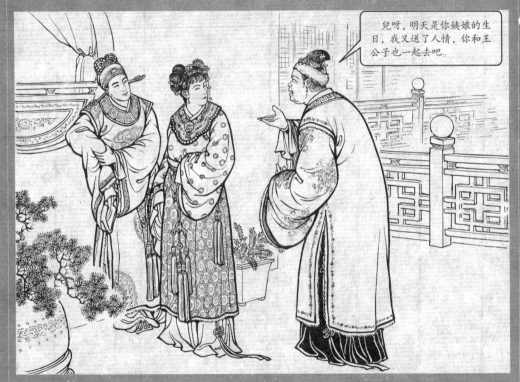

兒呀，明天是你姨娘的生日，我又送了人情，你和王公子也一起去吧。

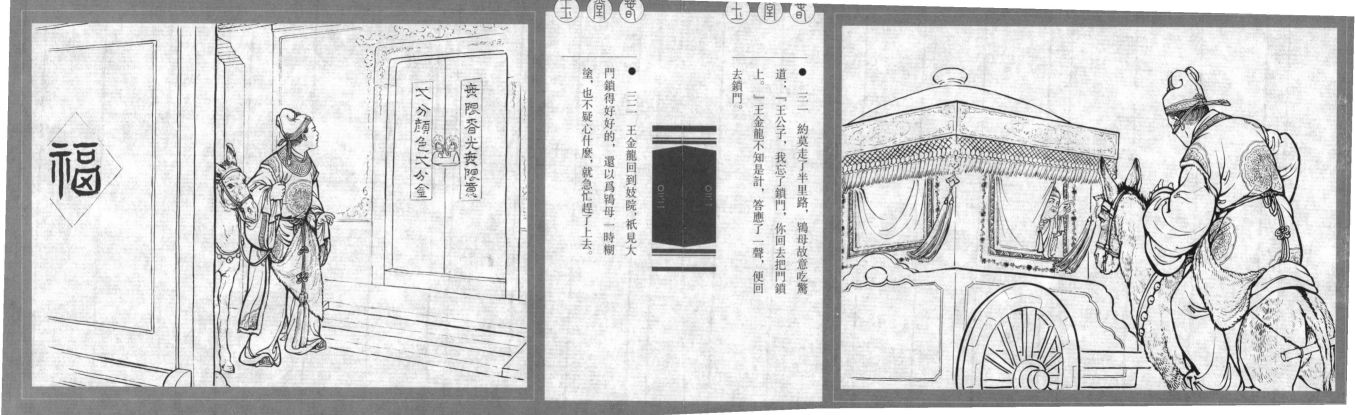

三一 約莫走了半里路，鴇母故意吃驚道：「王公子，我忘了鎖門，你回去把門鎖上。」王金龍不知是計，答應了一聲，便回去鎖門。

三二 王金龍回到妓院，祇見大門鎖得好好的，還以爲鴇母一時糊塗，也不疑心什麼，就急忙趕了上去。

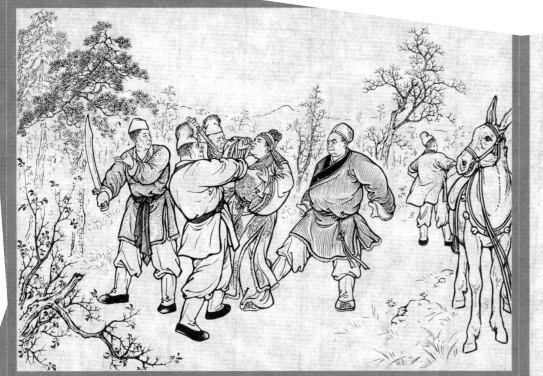

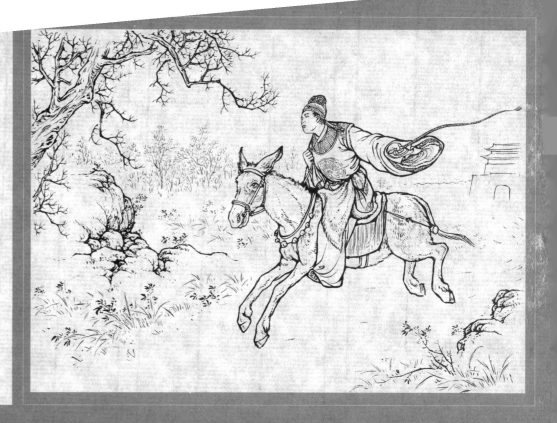

● 三三 誰知趕了幾條街，還不見蘇三等一行人的車馬。金龍急了，連加幾鞭，直向城外追去。

● 三四 出了城，潑剌剌直跑。來到一座樹林子前，突然出來一夥人，二話沒說，把王金龍揪下驢來，動手就剝衣裳。原來這夥人都是蘇淮買通的流氓。

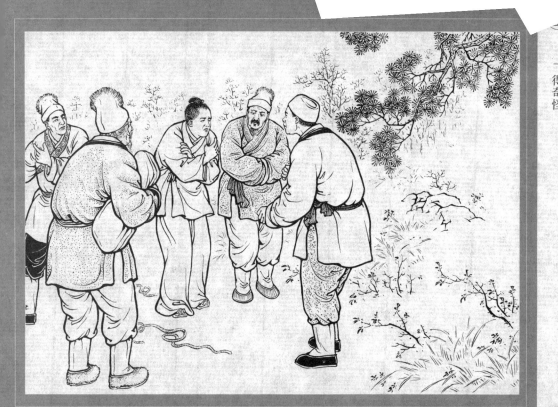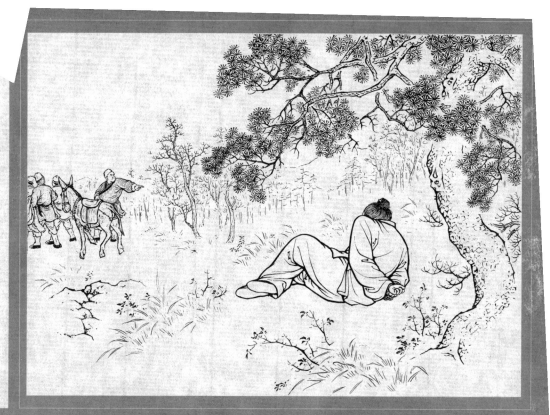

● 三五 剝去衣帽，又拿繩子把王金龍綑在地上。王金龍又急又怕，又不敢叫喊，眼睜睜看着他們，牽了驢子向城裏走去。

● 三六 好半天，纔有幾個鄉民經過，王金龍忙叫救命。鄉民們給他解了繩子。青天白日，有人搶劫，都覺得奇怪

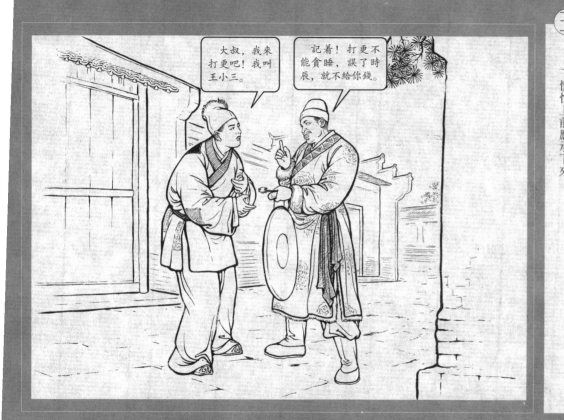

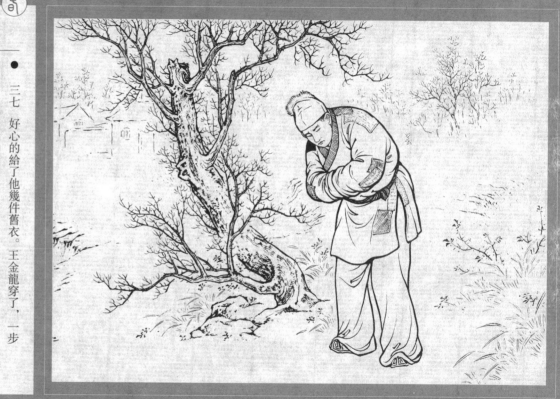

● 三七 好心的給了他幾件舊衣。王金龍穿了，一步一拐地走回城來。一路上，他思前想後，纔明白這是鴇母和蘇淮從中搗鬼；如果再回妓院去，定然會遭到毒手。無處安身，不禁傷心地哭出聲來。

● 三八 天黑下來了，王金龍一天沒有水米進口，餓得兩眼發花，呆呆坐在一家房屋下尋思着。忽然聽得地保在叫喊，要僱人打更，他慌忙上前應承下來。

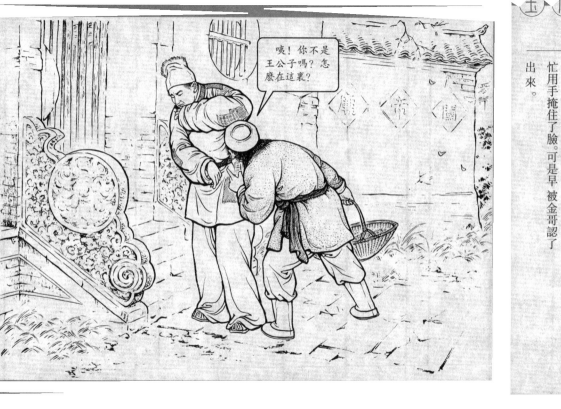

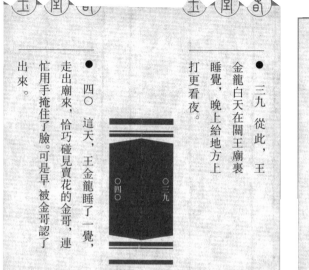

● 三九 從此,王金龍白天在關王廟裏睡覺,晚上給地方上打更看夜。

● 四〇 這天,王金龍睡了一覺,走出廟來,恰巧碰見賣花的金哥,連忙用手掩住了臉。可是早被金哥認了出來。

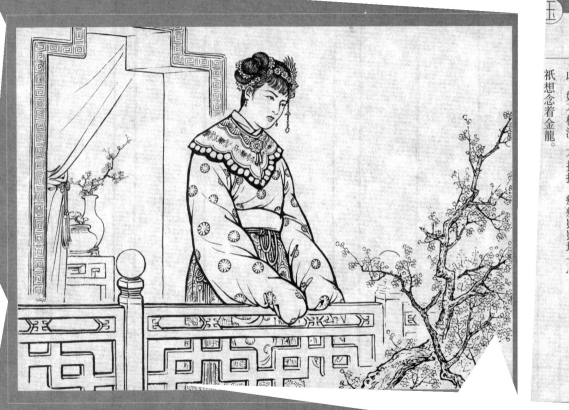

- 四一 王金龍羞得滿臉通紅，含着淚把情形說了一遍，最後要求金哥幫他送信給蘇三。金哥一口答應。

- 四二 再說蘇三自從那天不見了王金龍，回到院裏，和鴇母大鬧了一場。從此，她不梳洗，不打扮，痴痴獃獃地一心祇想念着金龍。

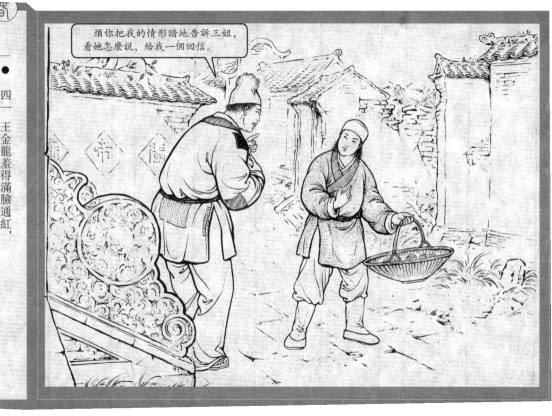

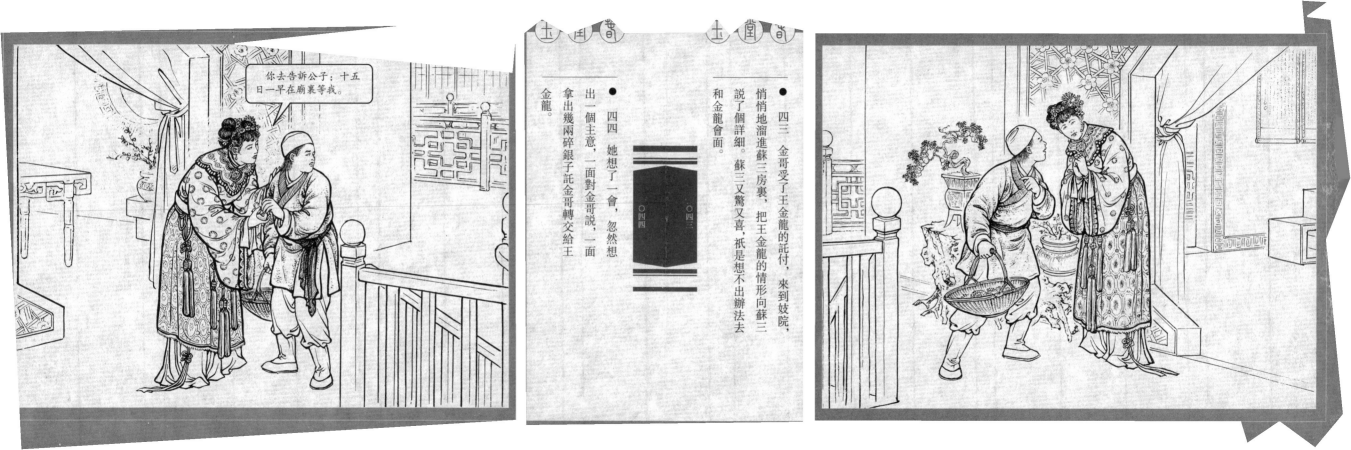

○四三 金哥受了王金龍的託付，來到妓院，悄悄地溜進蘇三房裏，把王金龍的情形向蘇三說了個詳細。蘇三又驚又喜，祇是想不出辦法去和金龍會面。

○四四 她想了一會，忽然想出一個主意，一面對金哥說，一面拿出幾兩碎銀子託金哥轉交給王金龍。

你去告訴公子：十五日一早在廟裏等我。

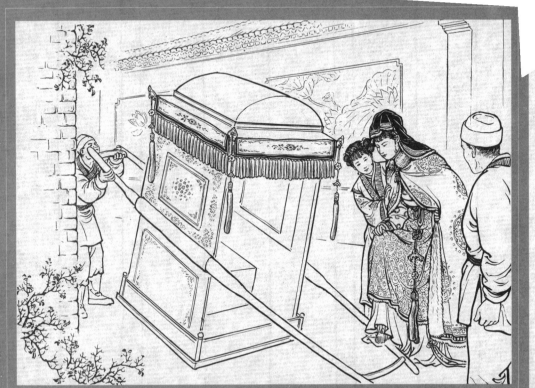

玉堂春

- 四五 金哥走後，鴇母走上樓來，要蘇三去陪客人。蘇三道：「我當初和王三相愛，指着關王爺起過誓，等我還了願，我便依你。」鴇母一聽這話，暗暗歡喜，連忙應允。

- 四六 到了十五那天，天還沒亮，鴇母便派了一名丫環，陪着蘇三上關王廟還願。蘇三早收拾了一些私房首飾和銀子，藏在懷裏，就和丫環坐轎出門。

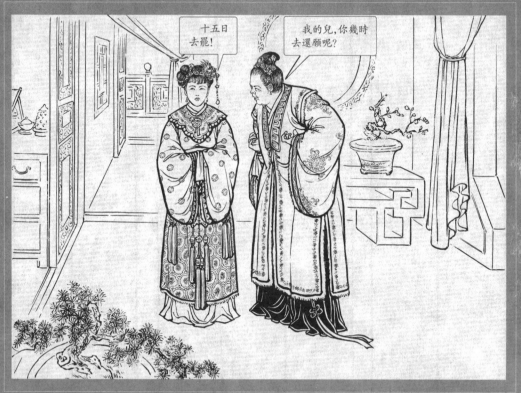

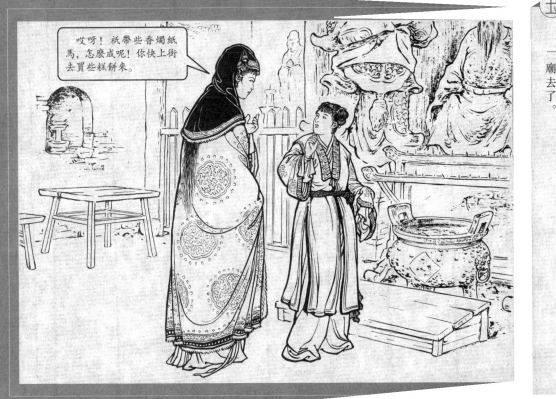

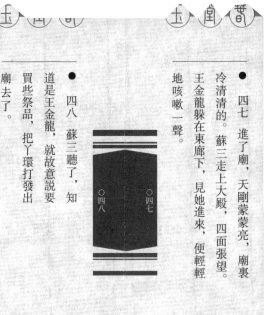

● 四七 進了廟，天剛蒙蒙亮，廟裏冷清清的。蘇三走上大殿，四面張望。王金龍躲在東廊下，見她進來，便輕輕地咳嗽一聲。

● 四八 蘇三聽了，知道是王金龍，就故意說要買些祭品，把丫環打發出廟去了。

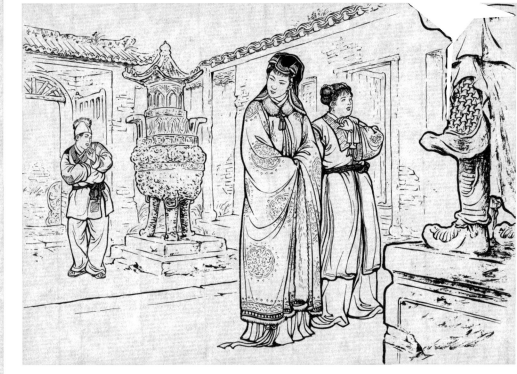

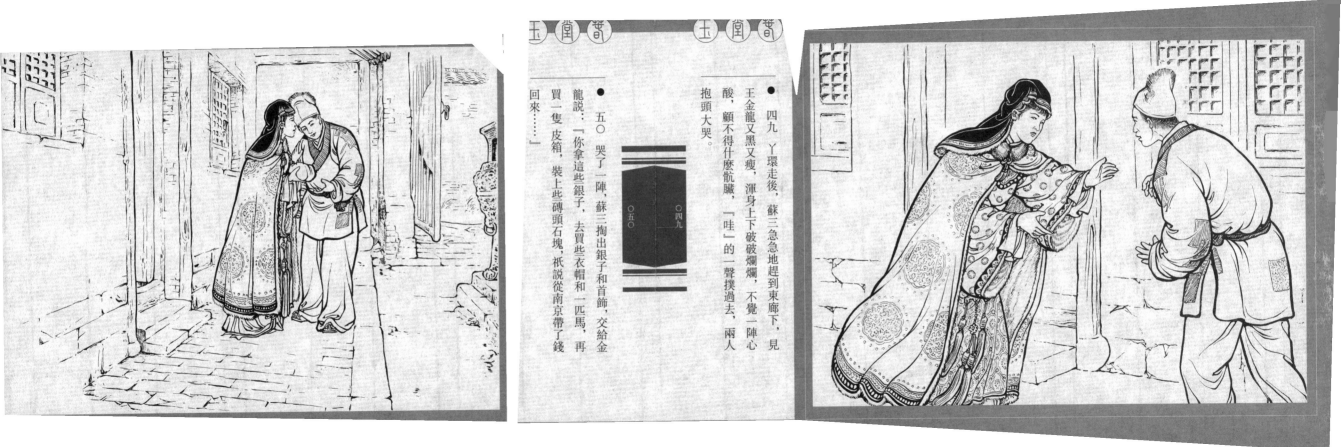

四九 丫環走後，蘇三急急地趕到東廊下，見王金龍又黑又瘦，渾身上下破破爛爛，不覺一陣心酸，顧不得什麼骯髒，「哇」的一聲撲過去，兩人抱頭大哭。

五〇 哭了一陣，蘇三掏出銀子和首飾，交給金龍說：「你拿這些銀子，去買些衣帽和一匹馬，再買一隻皮箱，裝上些磚頭石塊，祇說從南京帶了錢回來⋯⋯」

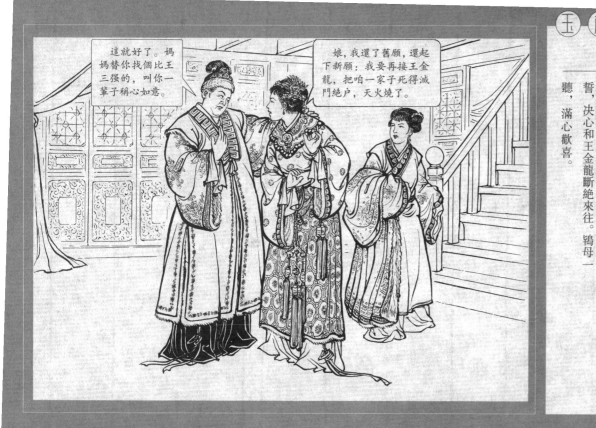

○五一 五一 蘇三恐怕丫環回來撞見，不敢久留，急忙拭乾眼淚，走向大殿去了。王金龍心裏說不出的感激。

○五二 五二 蘇三回到院裏，見了鴇母，說自己不但還了願，而且發了誓，決心和王金龍斷絕來往。鴇母一聽，滿心歡喜。

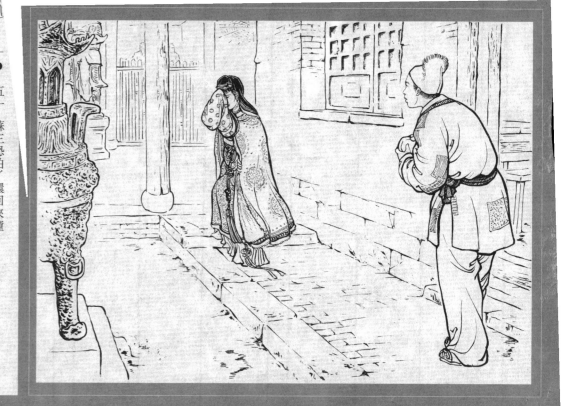

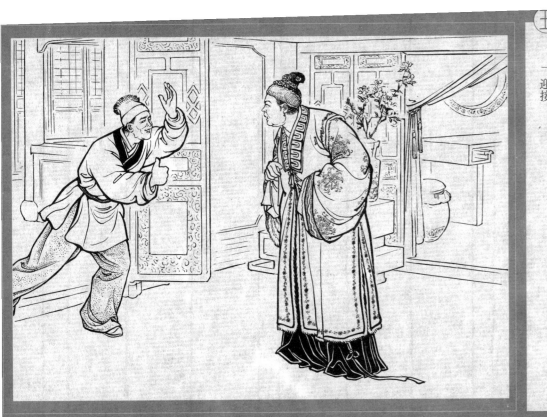

- 五三 隔了一天，幾個小樂工正在妓院門前說笑，忽見王金龍騎着駿馬，後邊跟着兩個僕人，抬着一隻沉重的皮箱，一路走來。大夥不覺一驚。

- 五四 樂工慌忙來報告鴇母。鴇母聽了，半晌說不出話來，暗想：果然是官家子弟，有的是錢！就老着面皮走出門去迎接。

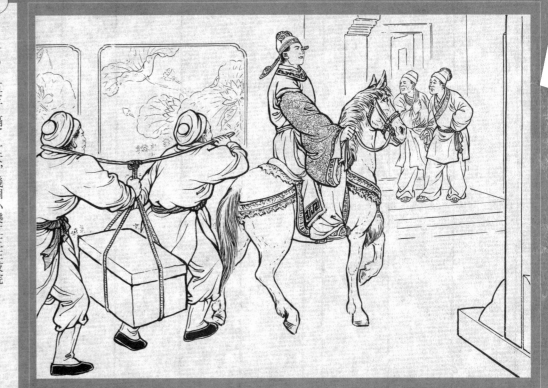

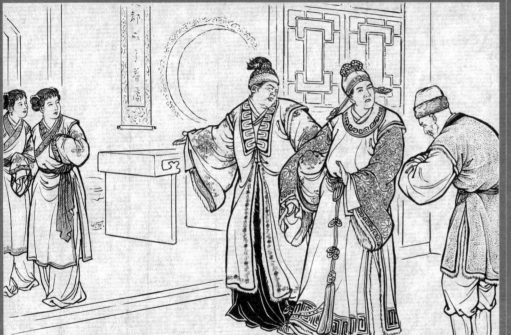
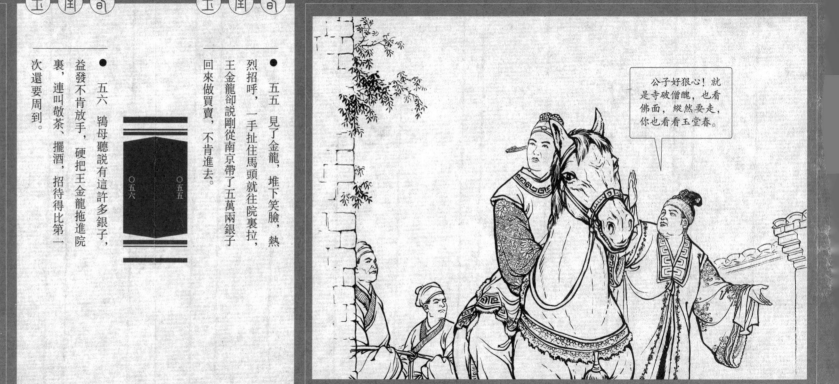

公子好狠心！就是寺破僧醜，也看佛面，縱然要走，你也看看玉堂春。

● 五五　見了金龍，堆下笑臉，熱烈招呼，一手扯住馬頭就往院裏拉，王金龍卻說剛從南京帶了五萬兩銀子回來做買賣，不肯進去。

● 五六　鴇母聽說有這許多銀子，益發不肯放手，硬把王金龍拖進院裏，連叫敬茶、擺酒，招待得比第一次還要周到。

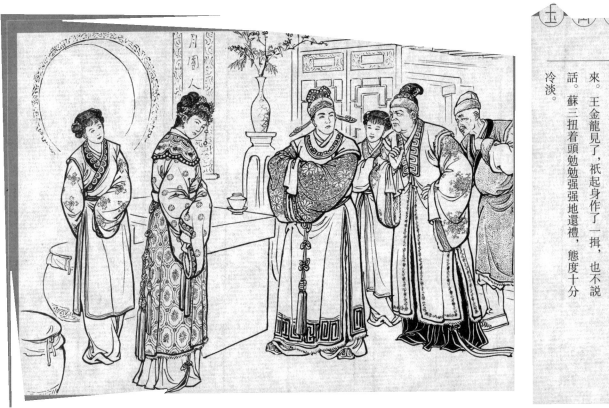

- 五七 鴇母又打發丫環去喚蘇三。蘇三推說已起過誓，不肯下樓。
- 五八 鴇母連忙上樓，硬把蘇三拉勸下來。王金龍見了，祇起身作了一揖，也不說話。蘇三扭着頭勉勉強強地還禮，態度十分冷淡。

● 五九 鸨母把王金龍推上樓。蘇三和王金龍心中暗暗好笑。當晚，兩人山盟海誓，約定彼此各不相負。

● 六〇 四更時分，蘇三把自己所有的私蓄和房中陳設的金銀器皿，打了一個包裹，交給王金龍，囑咐着道：「你把這些東西變賣了，回到南京，安心讀書，指望你考中了，我也就出了頭。」

玉堂春 玉堂春

- 六一 蘇三收拾停當，輕輕下樓，推醒僕人，送王金龍他們出門。王金龍又感激，又留戀，含着眼淚，走一步，回頭看一眼，見蘇三再三揮手，纔騎上馬走了。

- 六二 早飯後，鴇母上樓來，見金銀器皿都沒有了，梳妝匣也出空了，撇在一邊。揭開帳子，祇有蘇三一人睡在牀上，不禁大吃一驚。

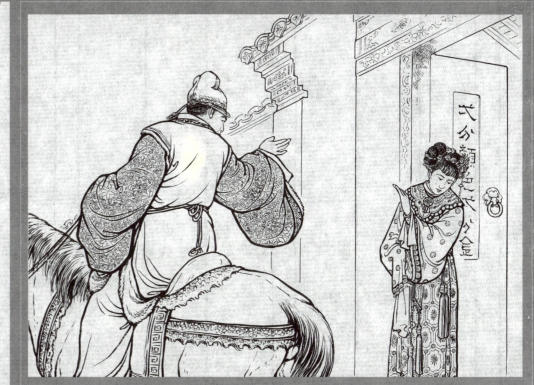

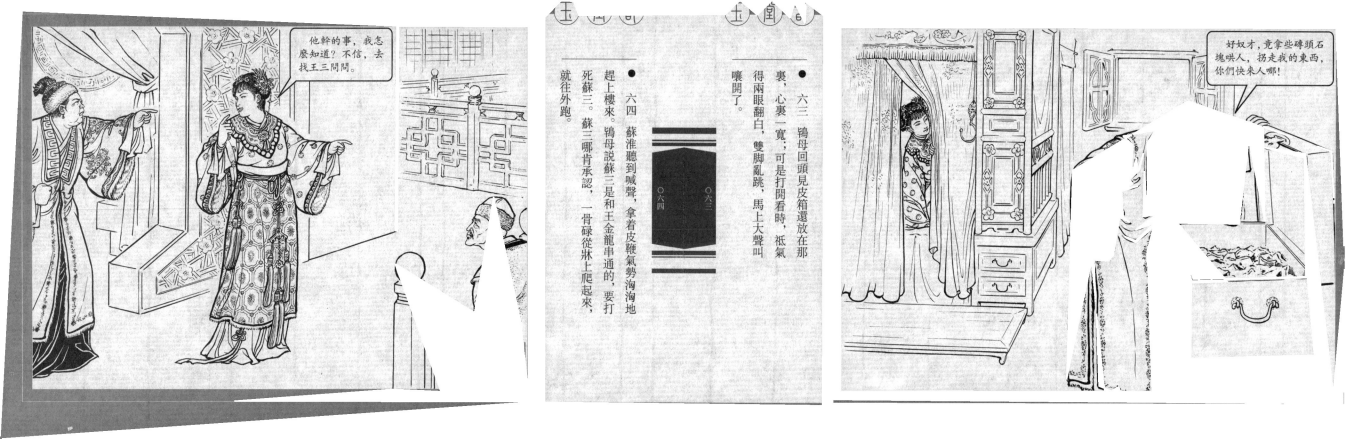

● 六五 鴇母恐怕蘇三跑了,隨後追趕。蘇三跑到街上,大聲叫喊冤枉,一霎時,圍上來一大群人,連地保也來了。

● 六六 蘇淮、鴇母擠進人群,扯住蘇三,邊打邊罵,要她回家。蘇三哪裏肯走,大叫蘇淮、鴇母圖謀銀子,把王金龍殺害了,要扯他們到刑部衙門去打官司。

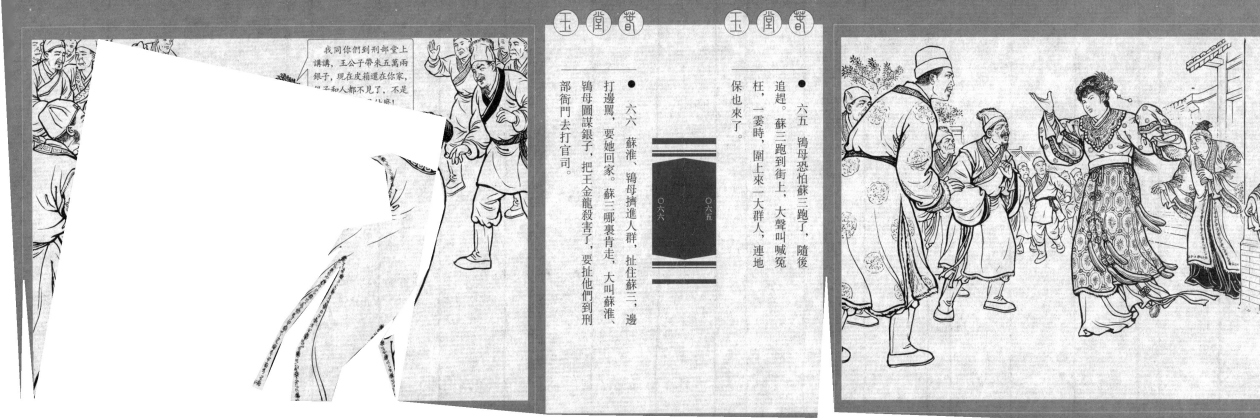

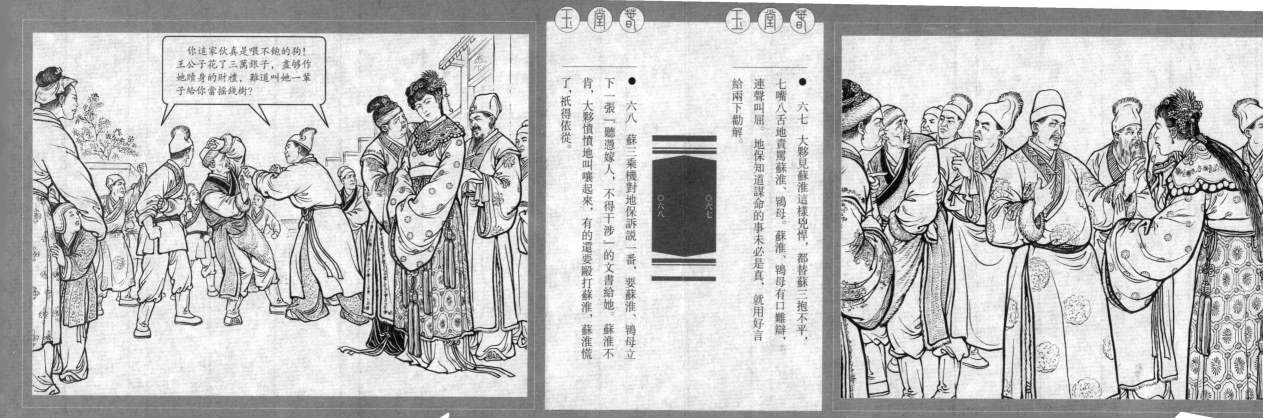

○六七 大夥見蘇淮這樣兇悍,都替蘇三抱不平,七嘴八舌地責罵蘇淮、鴇母。蘇淮、鴇母有口難辯,連聲叫屈。地保知道謀命的事未必是真,就用好言給兩下勸解。

○六八 蘇三乘機對地保訴說一番,要蘇淮、鴇母立下一張「聽憑嫁人,不得干涉」的文書給她。蘇淮不肯,大夥憤憤地叫嚷起來,有的還要毆打蘇淮,蘇淮慌了,祇得依從。

玉堂春

● 六九，當下，便有熱心的人從酒店裏討來一張錦紙，一人念，一人寫。寫完了，叫蘇淮、鴇母畫了押，地保和街坊都作見證，也畫上了押。

玉堂春

● 七〇 蘇三又向眾人講明：在她嫁人之前，要把百花樓撥給她居住，因爲這是拿王公子的錢造的。日常吃用也要院裏供應。逼着蘇淮、鴇母都答應了，她纔接過文書，謝了眾人回到院裏去。

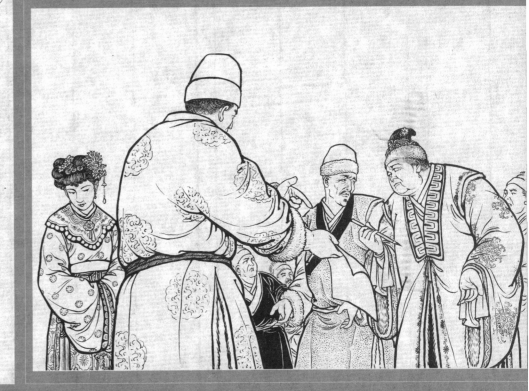

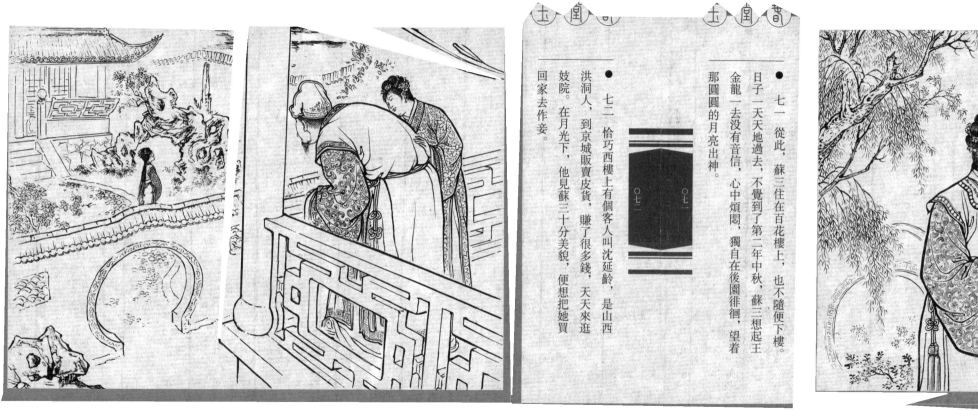

- 七一 從此，蘇三住在百花樓上，也不隨便下樓。日子一天天地過去，不覺到了第二年中秋，蘇三想起王金龍一去沒有音信，心中煩悶，獨自在後園徘徊，望着那圓圓的月亮出神。

- 七二 恰巧西樓上有個客人叫沈延齡，是山西洪洞人，到京城販賣皮貨，賺了很多錢，天天來逛妓院。在月光下，他見蘇三十分美貌，便想把她買回家去作妾。

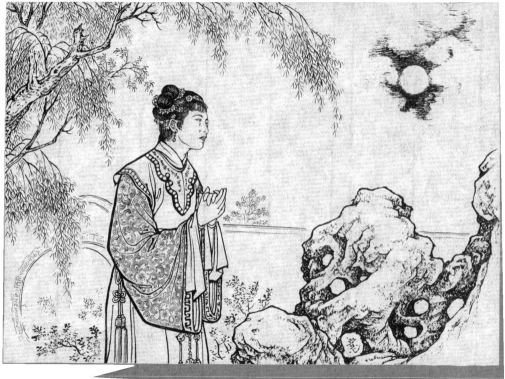

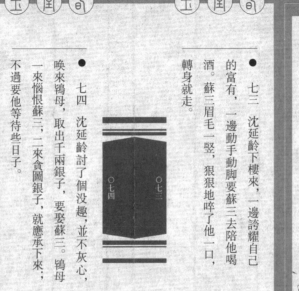
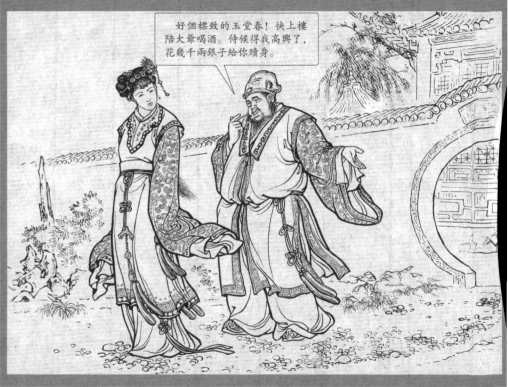

- 七三 沈延齡下樓來，一邊誇耀自己的富有，一邊動手動腳要蘇三去陪他喝酒。蘇三眉毛一豎，狠狠地啐了他一口，轉身就走。

- 七四 沈延齡討了個沒趣，並不灰心，喚來鴇母，取出千兩銀子，要娶蘇三。鴇母一來惱恨蘇三，二來貪圖銀子，就應承下來；不過要他等待些日子。

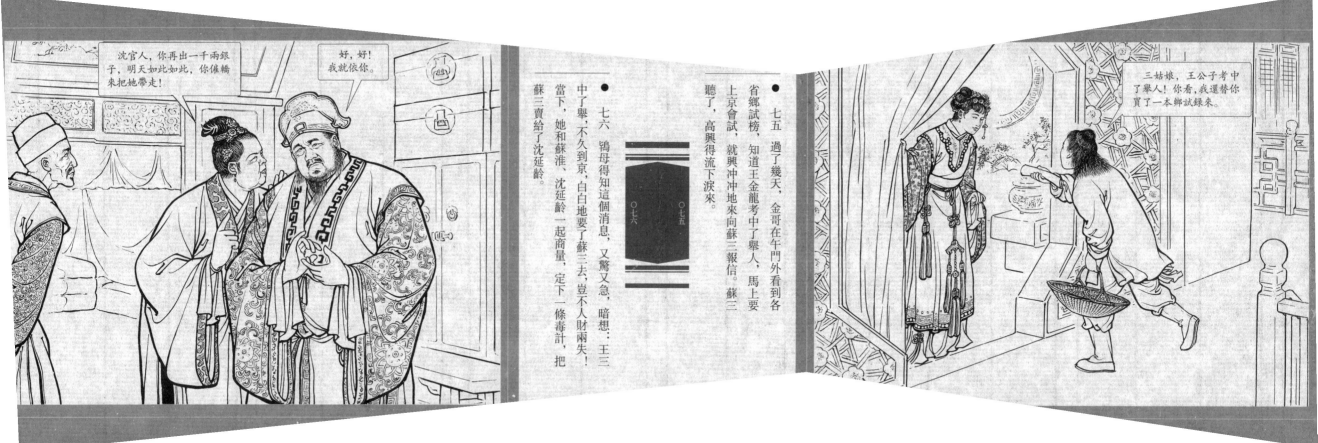

七五 過了幾天，金哥在午門外看到各省鄉試榜，知道王金龍考中了舉人，馬上要上京會試，就興冲冲地來向蘇三報信。蘇三聽了，高興得流下淚來。

七六 鴇母得知這個消息，又驚又急，暗想：王三中了舉，不久到京，白白地要了蘇三去，豈不人財兩失！當下，她和蘇淮、沈延齡一起商量，定下一條毒計，把蘇三賣給了沈延齡。

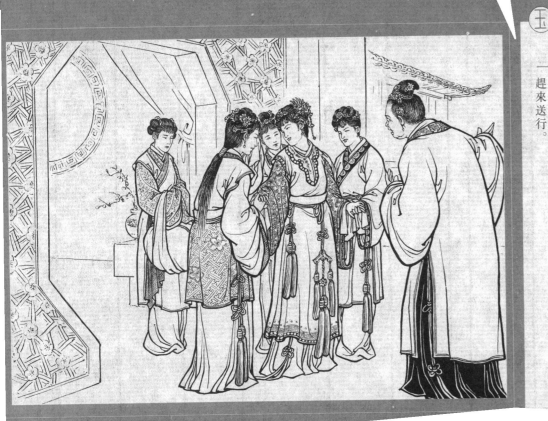

- 七七 第二天，院裏忽然來了一個家人模樣的人，拿着一封書信，說王金龍到了北京，派他來接蘇三。鴇母慌忙報上樓去。

- 七八 蘇三拆開書信一看，高興得忘記辨別真假，匆忙收拾一番，預備動身。眾姊妹知道了，都替她歡喜，紛紛趕來送行。

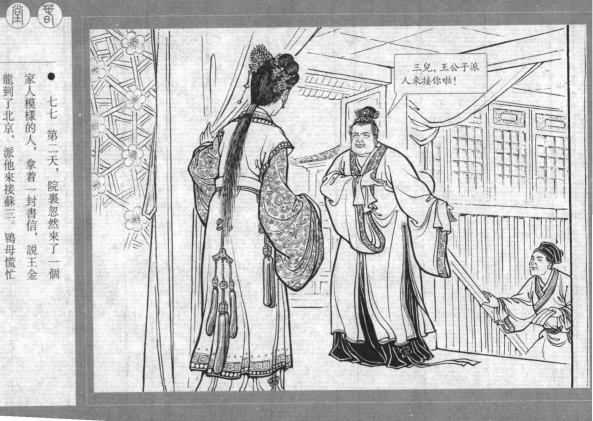

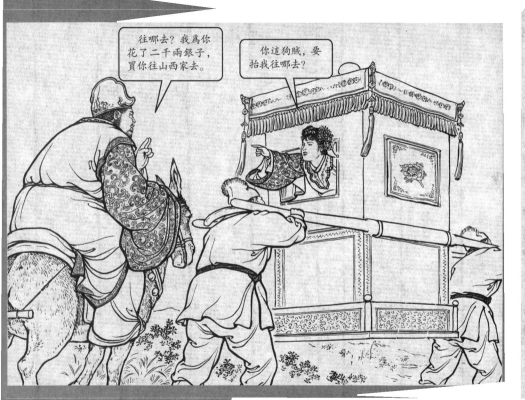

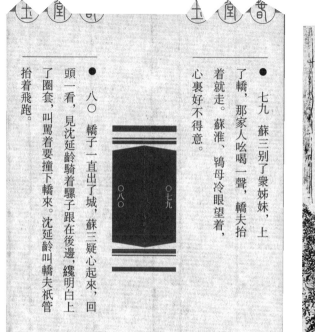

- 七九 蘇三別了衆姊妹，上了轎，那家人吆喝一聲，轎夫抬着就走。蘇淮、鴇母冷眼望着，心裏好不得意。

- 八〇 轎子一直出了城，蘇三疑心起來，回頭一看，見沈延齡騎着騾子跟在後邊，纔明白上了圈套，叫罵着要撞下轎來。沈延齡叫轎夫祇管抬着飛跑。

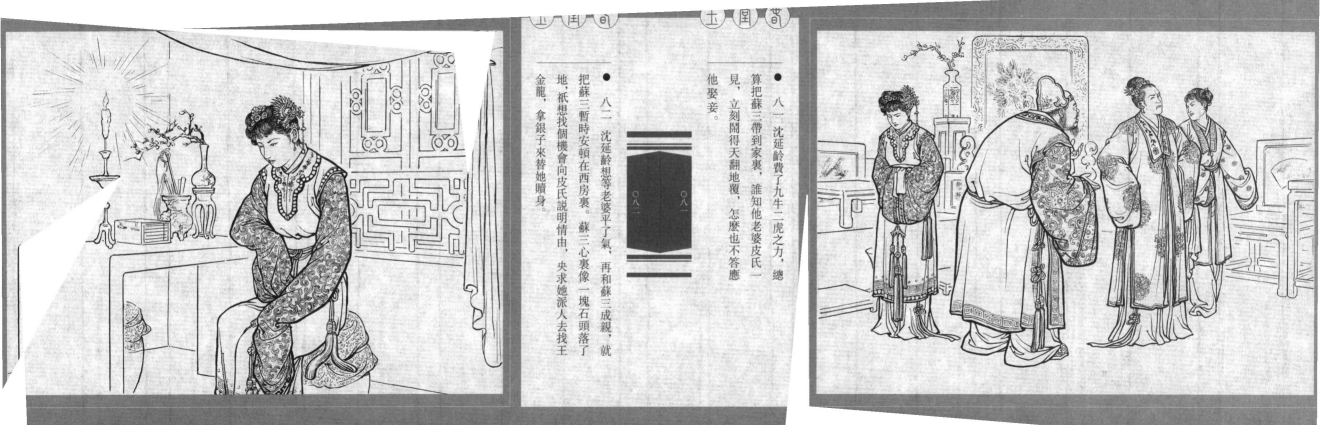

● 八一 沈延齡費了九牛二虎之力，總算把蘇三帶到家裏，誰知他老婆皮氏一見，立刻鬧得天翻地覆，怎麼也不答應他娶妾。

● 八二 沈延齡想等老婆平了氣，再和蘇三成親，就把蘇三暫時安頓在西房裏。蘇三心裏像一塊石頭落了地，衹想找個機會向皮氏說明情由，央求她派人去找王金龍，拿銀子來替她贖身。

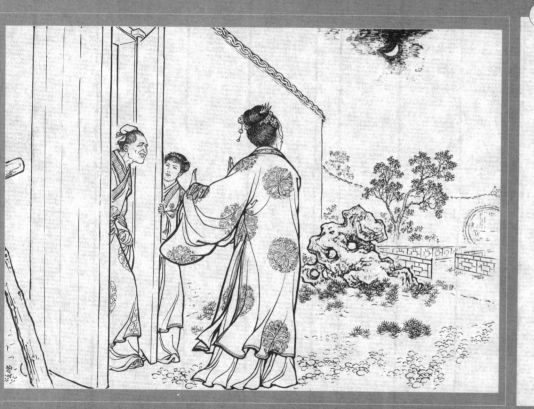 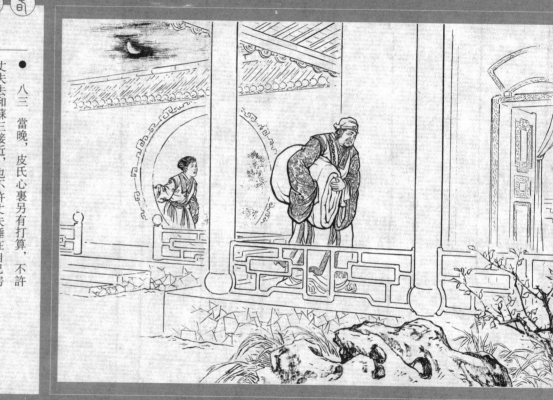

● 八三，當晚，皮氏心裏另有打算，不許丈夫去和蘇三接近，也不許丈夫睡在自己房裏。沈延齡沒法，祇得搬了被褥，到書房裏去睡覺。

● 八四，沈延齡在書房裏睡熟後，皮氏就來到後園，輕輕地開了門，就見一個人閃進門來。原來這人叫趙昂，是個監生。皮氏和他早有勾搭，祇瞞着沈延齡一人。

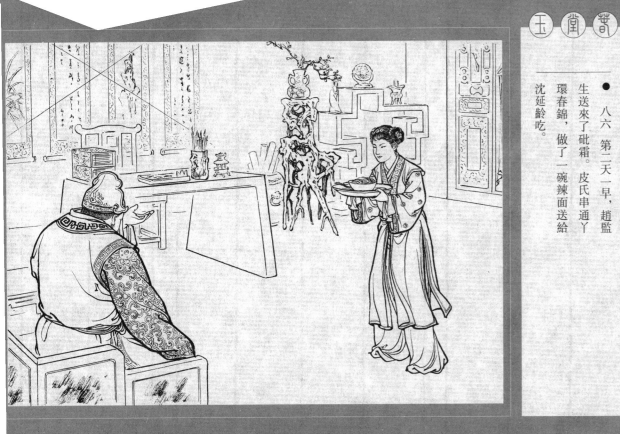

- 八五 皮氏把丈夫娶妾的事和趙監生一説,趙監生道:「他既對你無情,不如把他毒死了,你我做個長久夫妻……」皮氏正愛戀着他,就不顧一切地答應了。

- 八六 第二天一早,趙監生送來了砒霜。皮氏串通丫環春錦,做了一碗辣麵送給沈延齡吃。

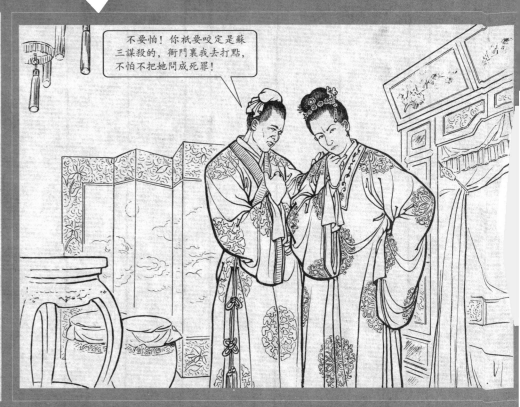

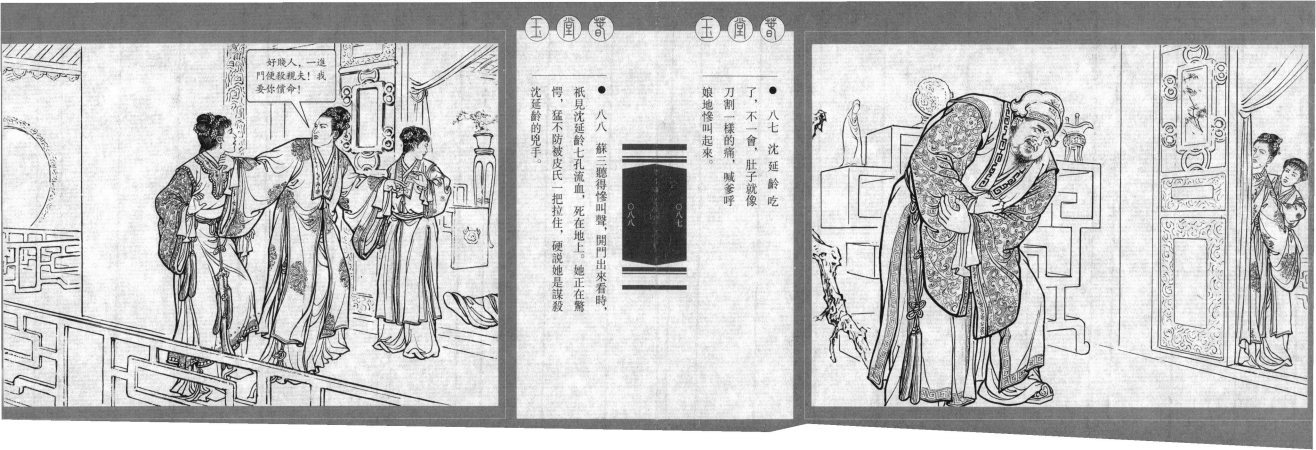

八七 沈延齡吃了,不一會,肚子就像刀割一樣的痛,喊爹呼娘地慘叫起來。

八八 蘇三聽得慘叫聲,開門出來看時,祇見沈延齡七孔流血,死在地上。她正在驚愕,猛不防被皮氏一把拉住,硬說她是謀殺沈延齡的兇手。

好賤人,一進門便殺親夫!我要你償命!

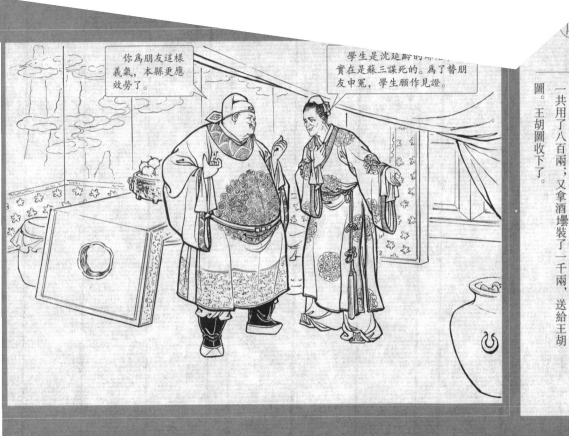

八九 皮氏扯着蘇三到衙門告狀，見了知縣王胡圖，兩人各說各的理。王胡圖真的弄糊塗了，吩咐把兩人都關了起來，等查訪明白後再審。

九〇 趙監生見皮氏也被押了起來，便拿了沈家的銀子，在外邊暗通關節。衙門裏從刑房到禁子，一共用了八百兩，又拿酒壜裝了二千兩，送給王胡圖。王胡圖收下了。

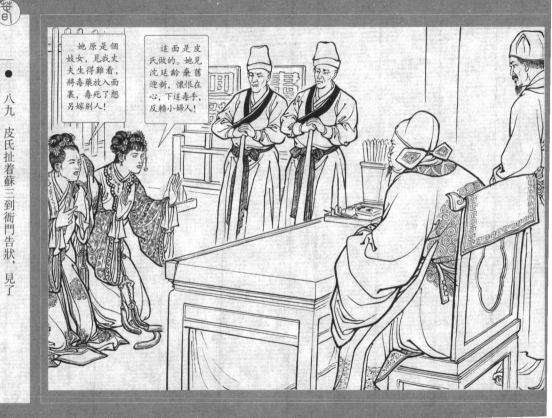

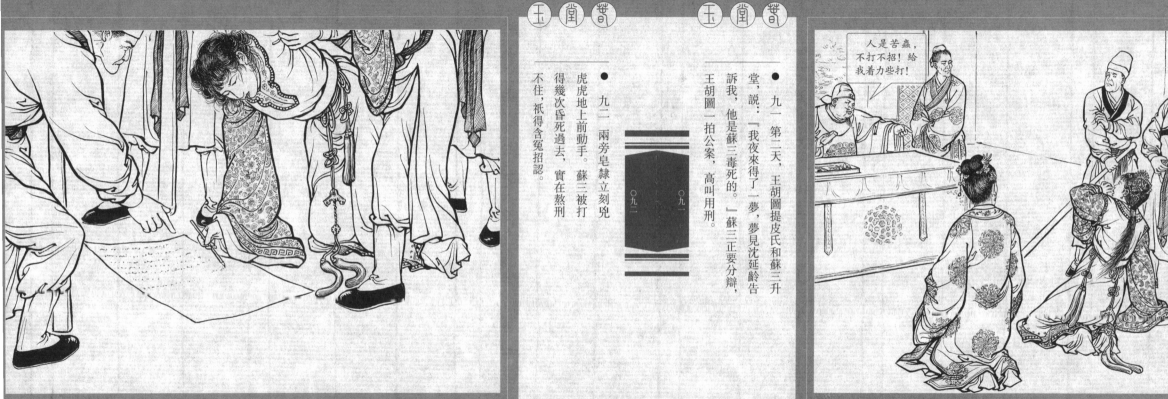

● 九一　第二天，王胡圖提皮氏和蘇三升堂，説：「我夜來得了一夢，夢見沈延齡告訴我，他是蘇三毒死的。」蘇三正要分辯，王胡圖一拍公案，高叫用刑。

● 九二　兩旁皁隸立刻兇虎虎地上前動手。蘇三被打得幾次昏死過去，實在熬刑不住，祇得含冤招認。

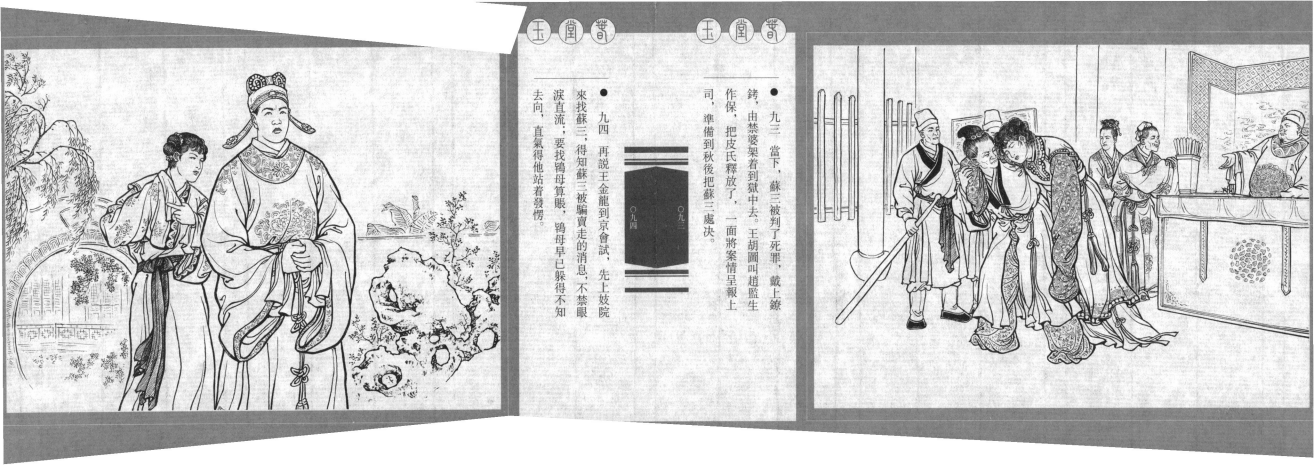

玉堂春

- 九三 當下，蘇三被判了死罪，戴上鐐銬，由禁婆架着到獄中去。王胡圖叫趙監生作保，把皮氏釋放了，一面將案情呈報上司，準備到秋後把蘇三處決。

- 九四 再說王金龍到京會試，先上妓院來找蘇三，得知蘇三被騙賣走的消息，不禁眼淚直流；要找鴇母算賬，鴇母早已躲得不知去向，直氣得他站着發愣。

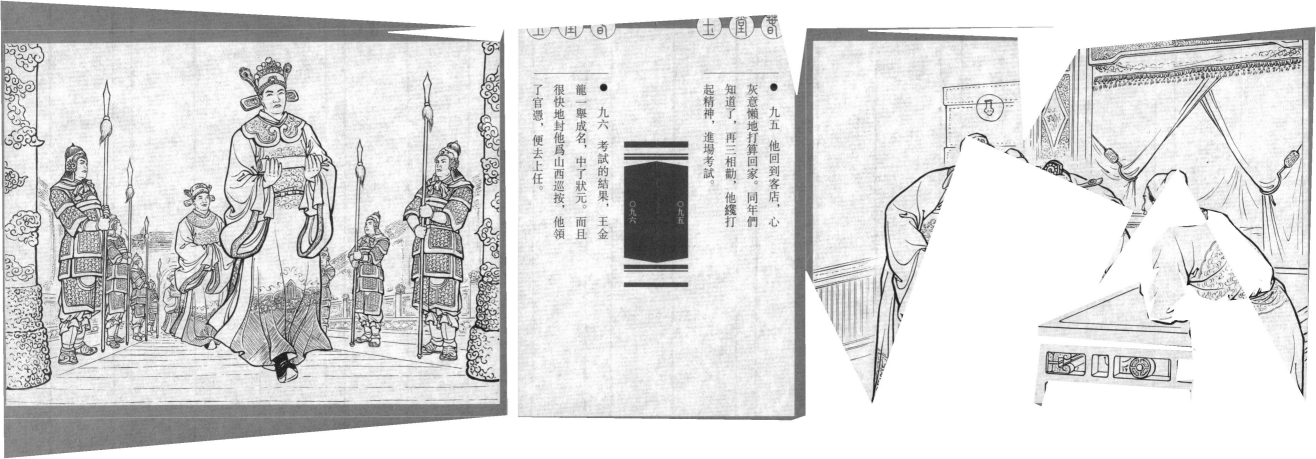

● 九五 他回到客店，心灰意懶地打算回家。同年們知道了，再三相勸，他纔打起精神，進場考試。

● 九六 考試的結果，王金龍一舉成名，中了狀元。而且很快地封他爲山西巡按，他領了官憑，便去上任。

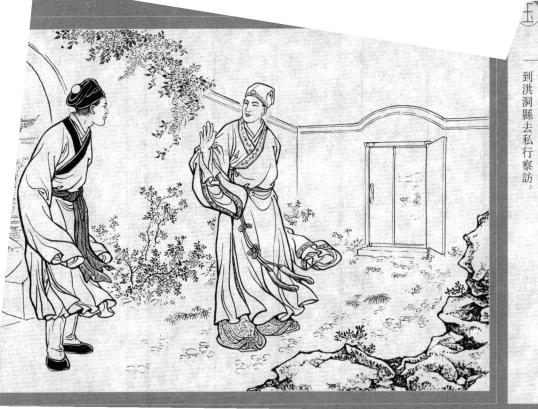

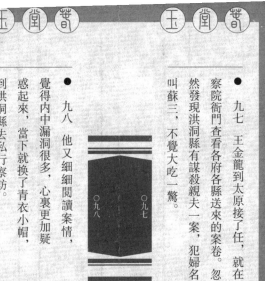

● 九七 王金龍到太原接了任,就在察院衙門查看各府各縣送來的案卷。忽然發現洪洞縣有謀殺親夫一案,犯婦名叫蘇三,不覺大吃一驚。

● 九八 他又細細閱讀案情,覺得內中漏洞很多,心裏更加疑惑起來,當下就換了青衣小帽,到洪洞縣去私行察訪。

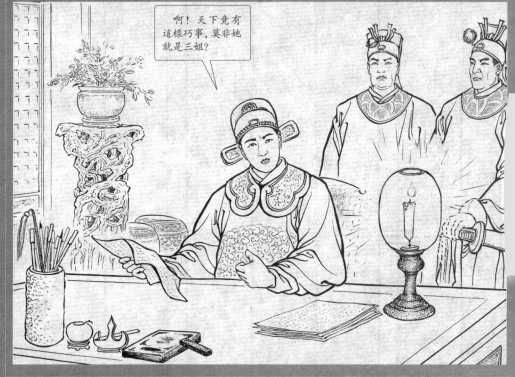

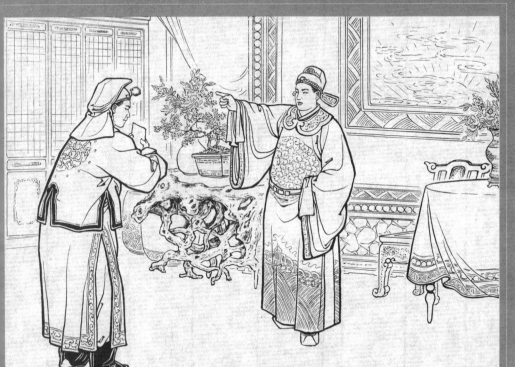

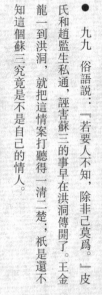
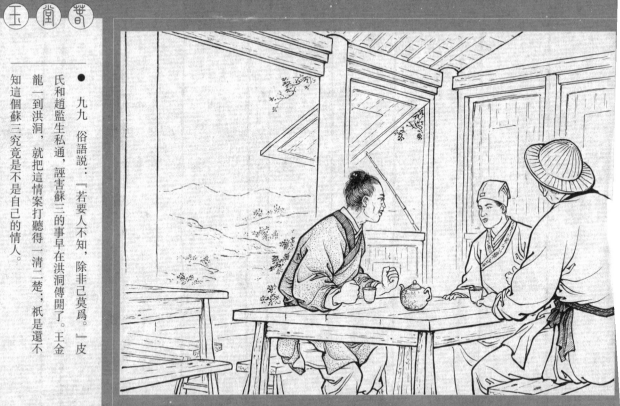

● 九九 俗語說：「若要人不知，除非己莫為。」皮氏和趙監生私通，誣害蘇三的事早在洪洞傳開了。王金龍一到洪洞，就把這情案打聽得一清二楚；祇是還不知這個蘇三究竟是不是自己的情人。

● 一〇〇 王金龍連夜趕回省城，第二天一早，寫了文書派人送到洪洞縣，提謀殺親夫的一干人犯，上太原復審。

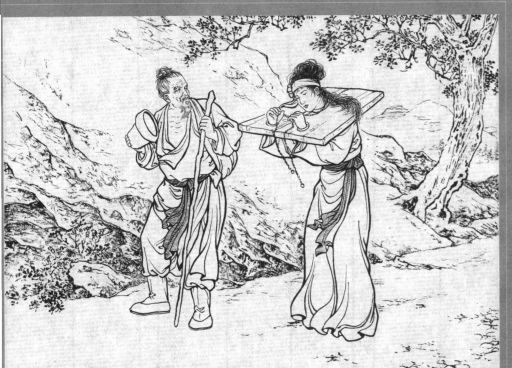

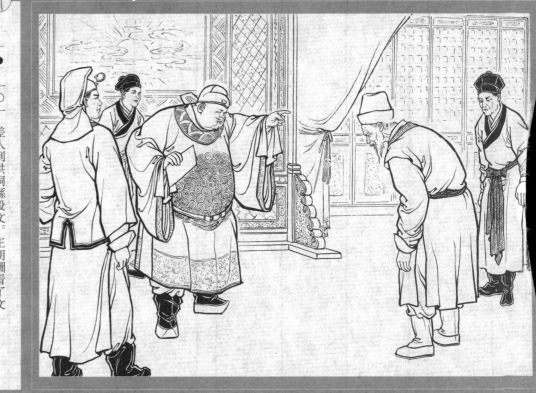

- 一〇一 差人到洪洞縣投文。王胡圖看了文書，暗暗吃驚，但不敢怠慢，馬上點了一名長解叫崇公道的，先把蘇三押往太原，自己準備帶着原告皮氏，見證春錦和趙監生同上省城候審。

- 一〇二 長解崇公道押着蘇三上路。這時正是六月天氣，太陽像火一般的灼熱，蘇三滿頭大汗地扛着重枷，一步一挨，走得十分艱難。

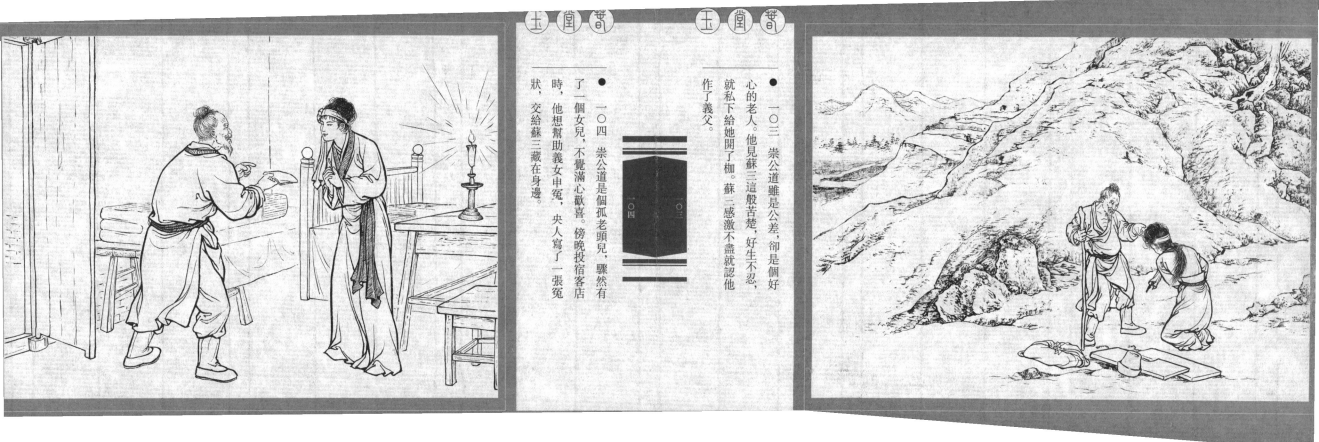

一○三 崇公道雖是公差，卻是個好心的老人。他見蘇三這般苦楚，好生不忍，就私下給她開了枷。蘇三感激不盡就認他作了義父。

一○四 崇公道是個孤老頭兒，驟然有了一個女兒，不覺滿心歡喜。傍晚投宿客店時，他想幫助義女申冤，央人寫了一張冤狀，交給蘇三藏在身邊。

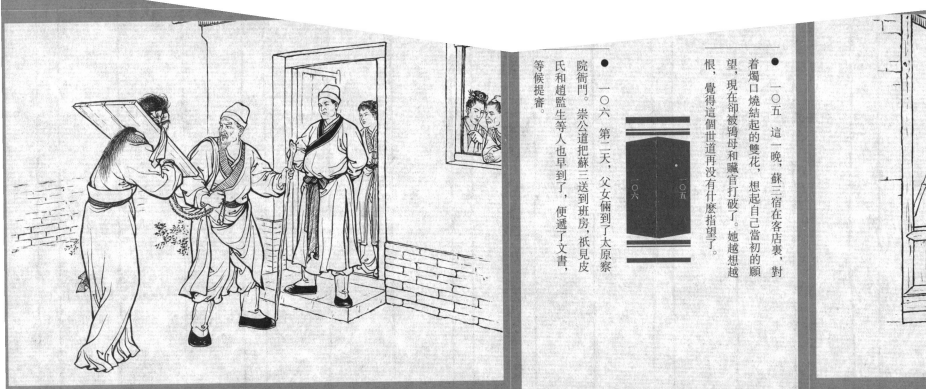

- 一〇五 這一晚，蘇三宿在客店裏，對着燭口燒結起的雙花，想起自己當初的願望，現在卻被鴇母和贓官打破了。她越想越恨，覺得這個世道再沒有什麼指望了。

- 一〇六 第二天，父女倆到了太原察院衙門。崇公道把蘇三送到班房，祇見皮氏和趙監生等人也早到了，便遞了文書，等候提審。

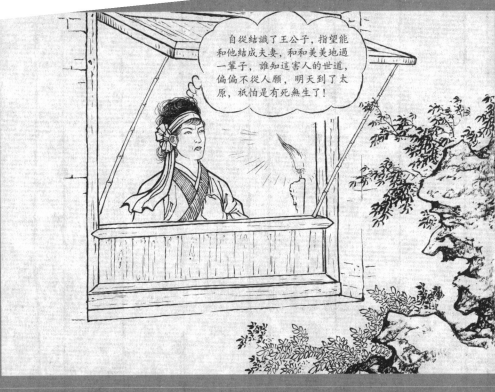

自從結識了王公子，指望能和他結成夫妻，和和美美地過一輩子，誰知這害人的世道，偏偏不從人願，明天到了太原，祇怕是有死無生了！

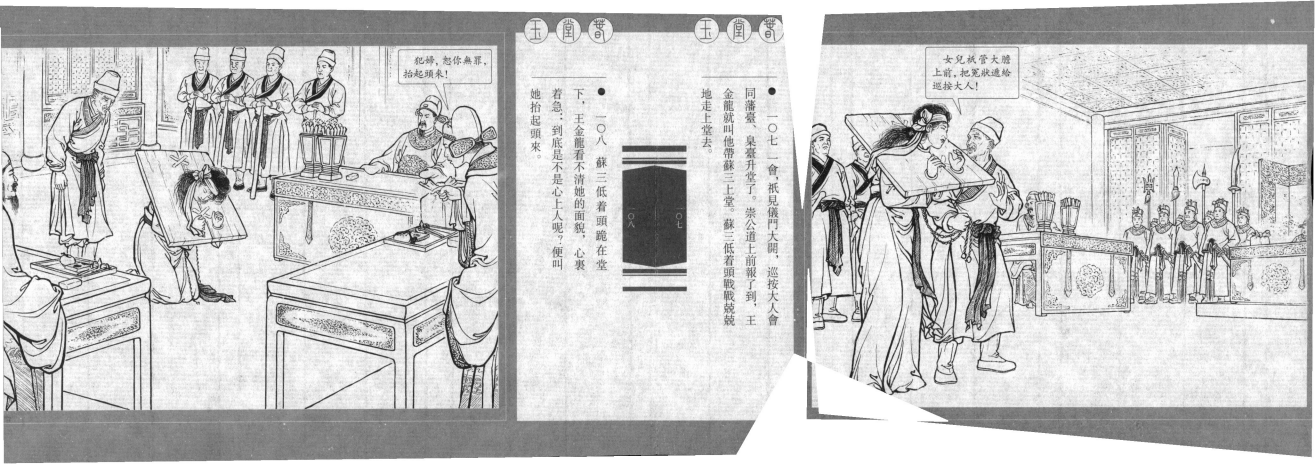

● 一〇七 一會，祇見儀門大開，巡按大人會同藩臺、臬臺升堂了。崇公道上前報了到，王金龍就叫他帶蘇三上堂。蘇三低着頭戰兢兢地走上堂去。

● 一〇八 蘇三低着頭跪在堂下，王金龍看不清她的面貌，心裏着急：到底是不是心上人呢？便叫她抬起頭來。

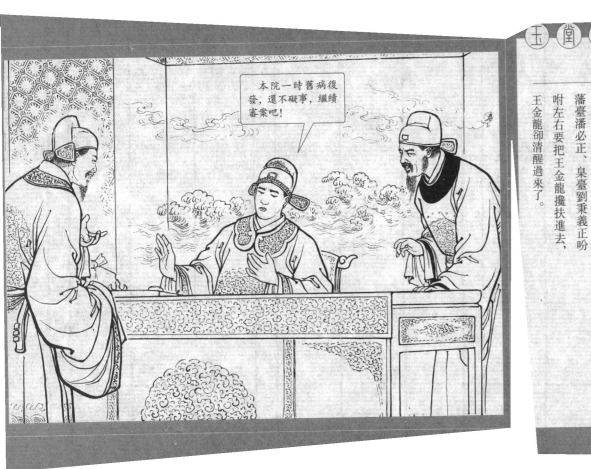

一〇九 苏三的头抬起来了。王金龙仔细一看,果然是自己朝思暮想的情人,一阵心疼,昏了过去。苏三没想到王金龙作了巡按,虽然觉得面貌相像,但见他纱帽官袍,十分威严,一时不敢断定。

一一〇 堂上忙乱起来。藩台潘必正、臬台刘秉义正吩咐左右要把王金龙搀扶进去,王金龙却清醒过来了。

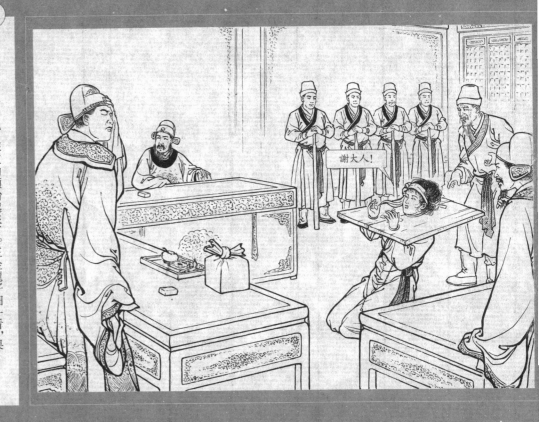

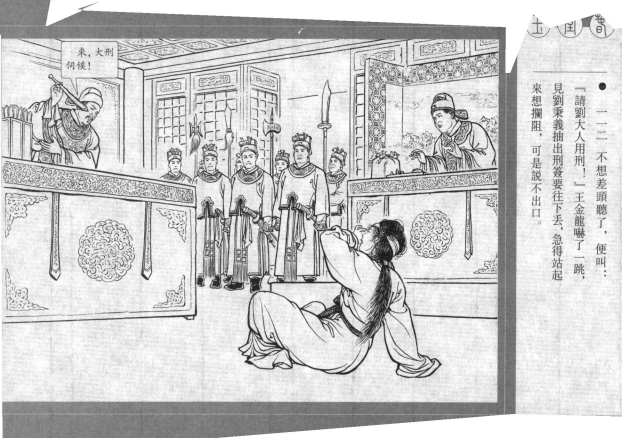
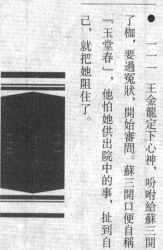
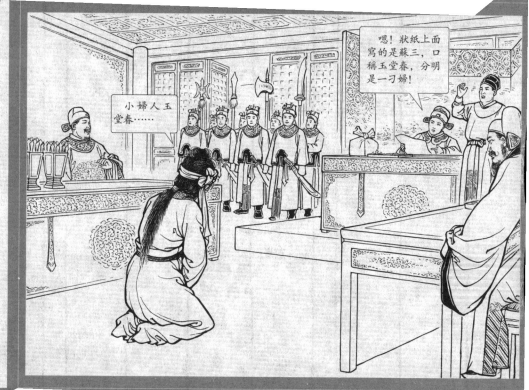

- 一二一 王金龍定下心神，吩咐給蘇三開了枷，要過冤狀，開始審問。蘇三開口便自稱「玉堂春」，他怕她供出院中的事，扯到自己，就把她阻住了。

- 一二二 不想差頭聽了，便叫：「請劉大人用刑！」王金龍嚇了一跳，見劉秉義抽出刑簽要往下丟，急得站起來想攔阻，可是說不出口。

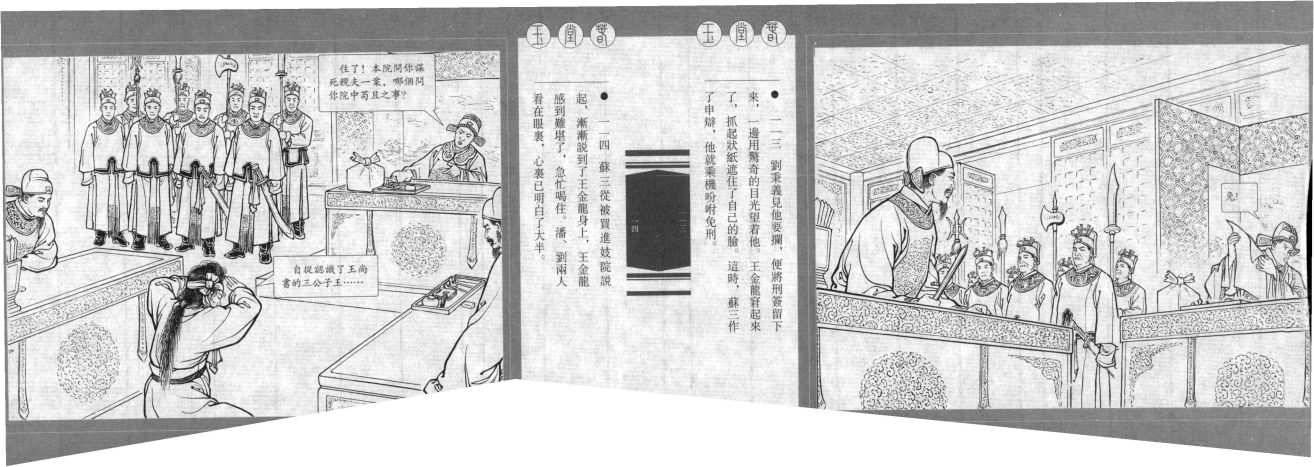

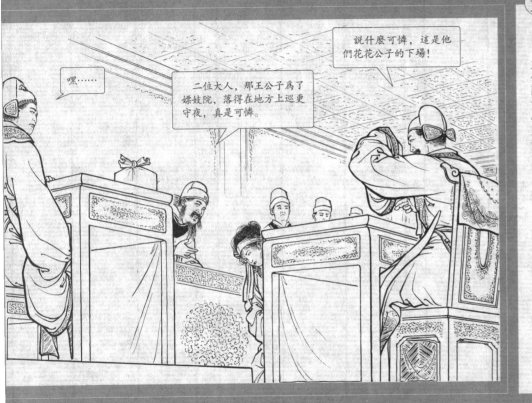

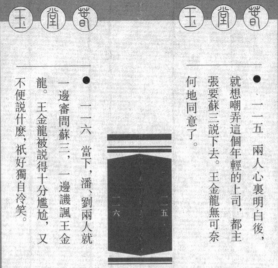

一一五 兩人心裏明白後，就想嘲弄這個年輕的上司，都主張要蘇三說下去。王金龍無可奈何地同意了。

一一六 當下，潘、劉兩人就一邊審問蘇三，一邊譏諷王金龍。王金龍被說得十分尷尬，又不便說什麼，祇好獨自冷笑。

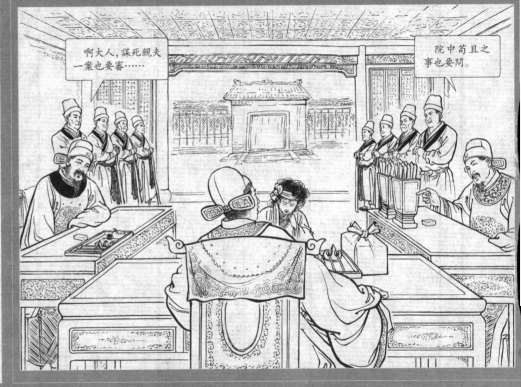

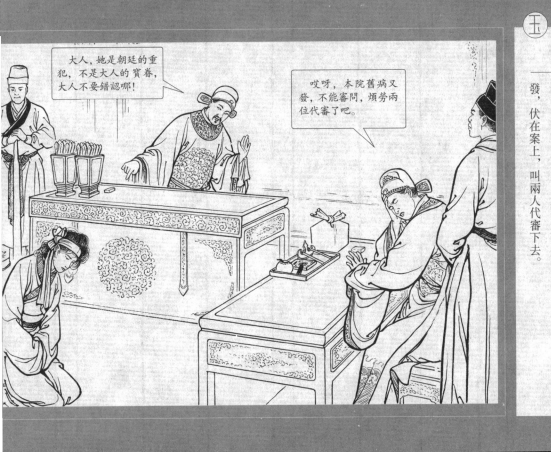

● 一二七 蘇三說到了黑夜贈銀的事，王金龍回想起來，感動極了，情不自禁地叫出聲來。

● 一二八 潘、劉兩人見他要當堂相認，怕失了官場體統，急忙阻止。王金龍猛省過來，又羞又難過，便推說舊病復發，伏在案上，叫兩人代審下去。

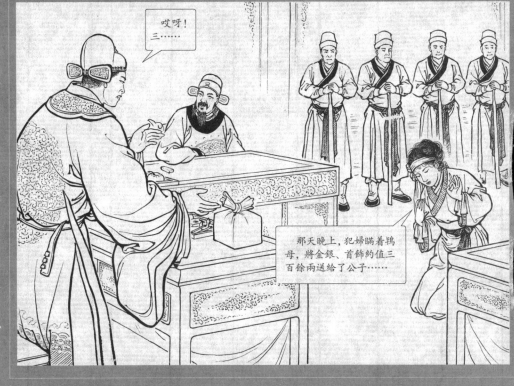

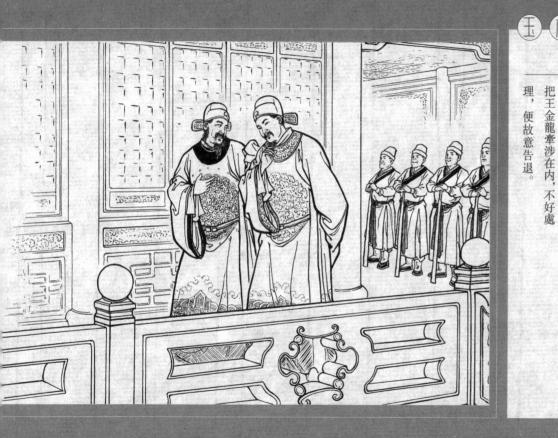

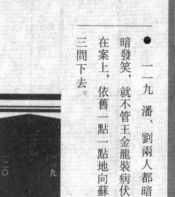

- 一一九 潘、劉兩人都暗暗發笑，就不管王金龍裝病伏在案上，依舊一點一點地向蘇三問下去。

- 一二〇 問完以後，兩人商量了一下，因為這案件把王金龍牽涉在內，不好處理，便故意告退。

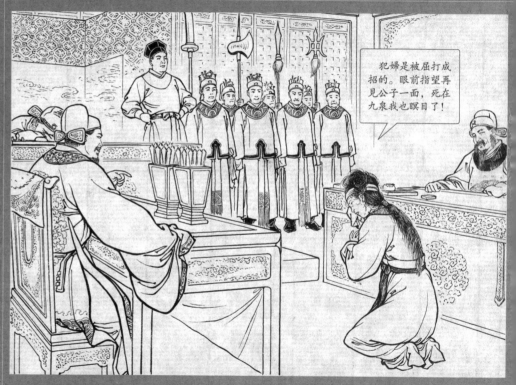

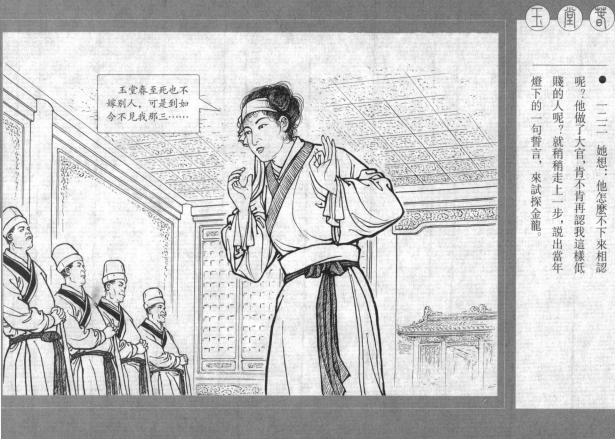

一二一、兩人走後,王金龍溫和地叫蘇三下去。蘇三站起來時,兩手揉着酸痛的膝蓋,兩眼仔細向上打量,這時,她看清楚,這位威風凜凜的巡按,正是自己當年的三郎。

一二二、她想:他怎麼不下來相認呢?他做了大官,肯不肯再認我這樣低賤的人呢?就稍稍走上一步,說出當年燈下的一句誓言,來試探金龍。

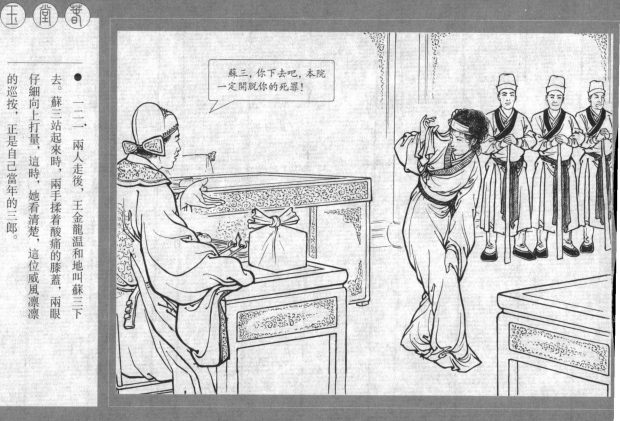

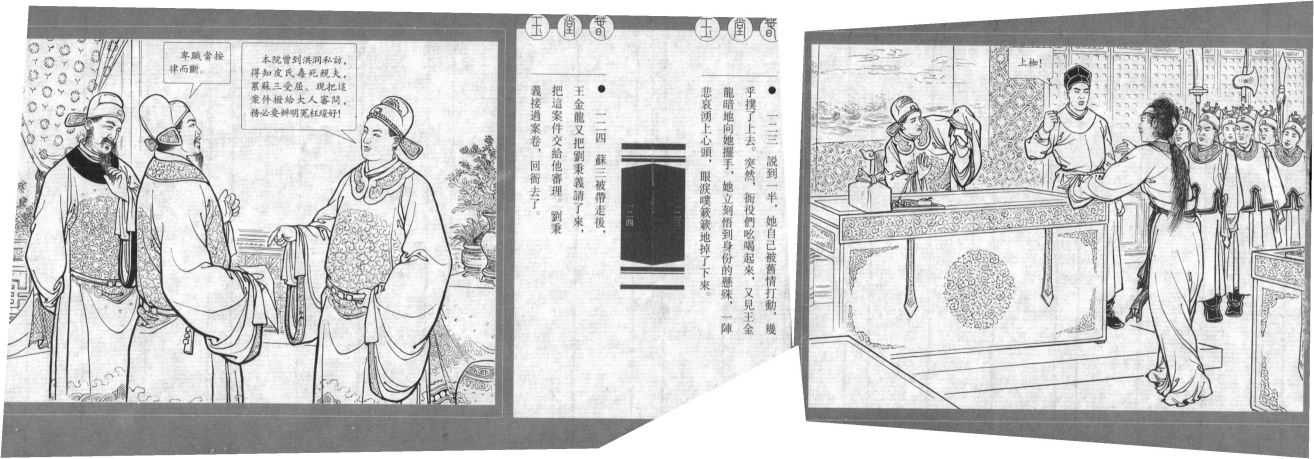

一二三 说到一半，她自己被旧情打动，几乎扑了上去。突然，衙役们吆喝起来，又见王金龙暗暗地向她摆手，她立刻悟到身份的悬殊，一阵悲哀涌上心头，眼泪扑簌簌地掉了下来。

一二四 苏三被带走后，王金龙又把刘秉义请了来，把这案件交给他审理。刘秉义接过案卷，回衙去了。

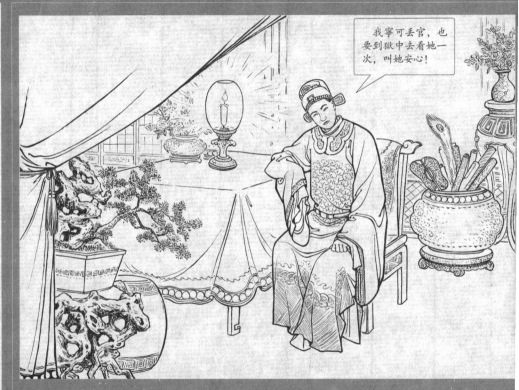

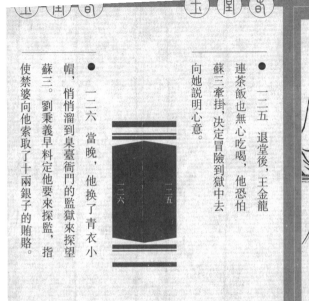

- 一二五 退堂後，王金龍連茶飯也無心吃喝，他恐怕蘇三牽掛，決定冒險到獄中去向她說明心意。

- 一二六 當晚，他換了青衣小帽，悄悄溜到臬臺衙門的監獄來探望蘇三。劉秉義早料定他要來探監，指使禁婆向他索取了十兩銀子的賄賂。

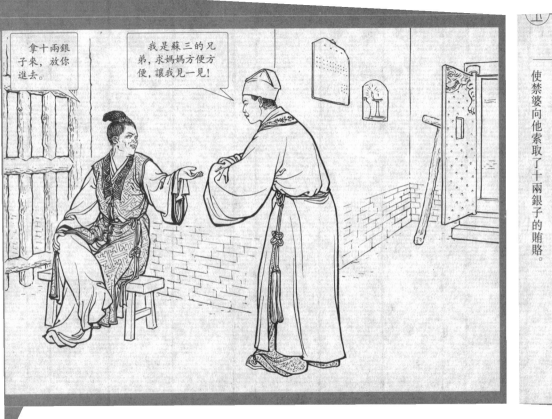

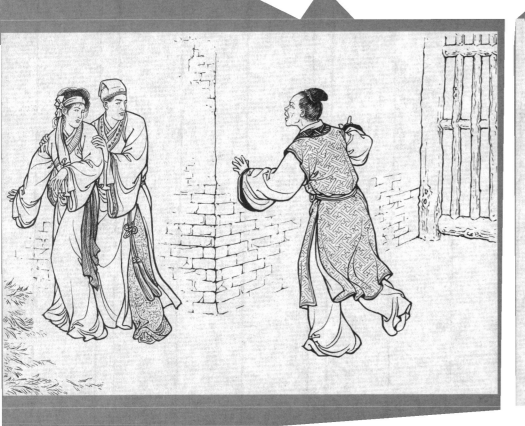

● 一二七 一對情人會面了。蘇三見王金龍不忘舊情,又喜又悲,千言萬語,一時無從說起。兩個人抱頭痛哭了一場。

● 一二八 王金龍正在安慰蘇三,忽然,禁婆慌慌張張地跑來說劉大人查監來了。王金龍大驚,急忙向門外逃跑。

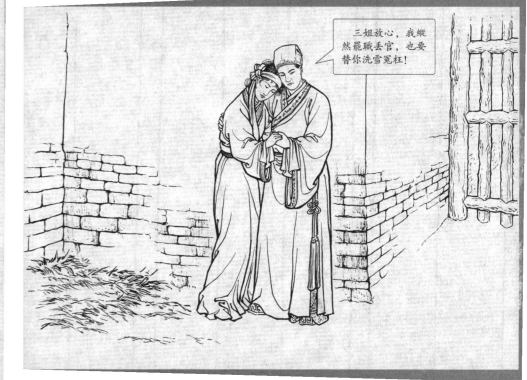

三姐放心,我縱然罷職丟官,也要替你洗雪冤枉!

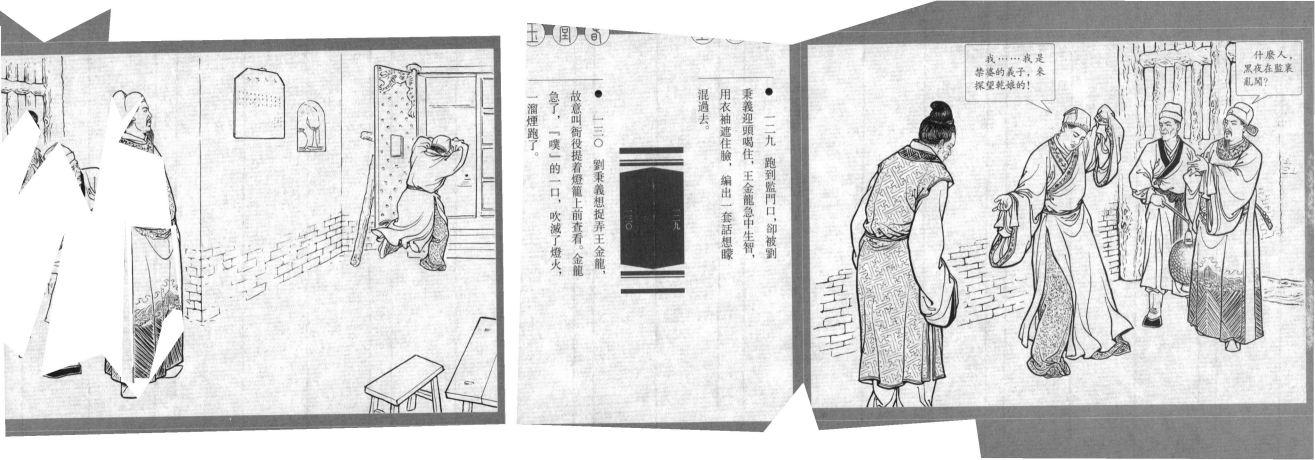

- 一二九 跑到監門口,卻被劉秉義迎頭喝住,王金龍急中生智,用衣袖遮住臉,編出一套話想矇混過去。

- 一三〇 劉秉義想捉弄王金龍,故意叫衙役提着燈籠上前查看。金龍急了,「噗」的一口,吹滅了燈火,一溜煙跑了。

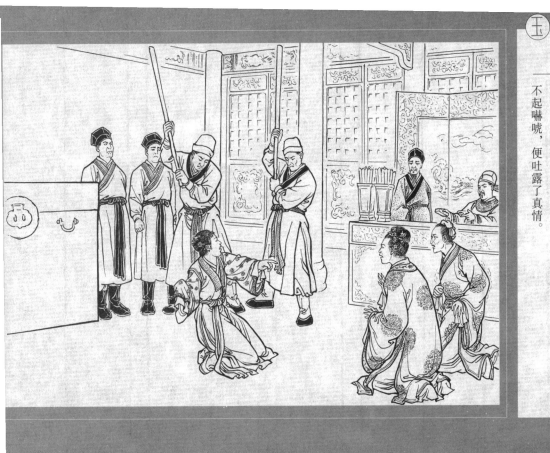

● 一三一 劉秉義聽了潘必正的話，第二天就提皮氏、春錦和趙監生審問。春錦年輕，禁不起嚇唬，便吐露了真情。

● 一三二 劉秉義認爲王金龍「行爲荒唐」，就連夜來找潘必正，商議參劾王金龍。潘必正覺得告倒了王金龍，對他們沒有什麼好處，便把他勸住了。

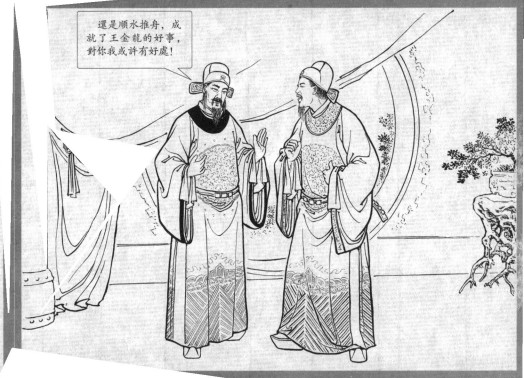

還是順水推舟，成就了王金龍的好事，對你我或許有好處！

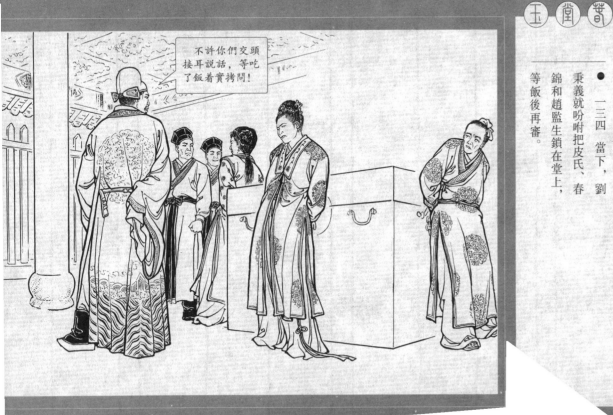

- 一三三　劉秉義又拷問皮氏和趙監生，兩人抵死不招，反誣春錦是蘇三買來的硬證。劉秉義想出了一個計策，暗地囑咐書吏照計行事。

- 一三四　當下，劉秉義就吩咐把皮氏、春錦和趙監生鎖在堂上，等飯後再審。

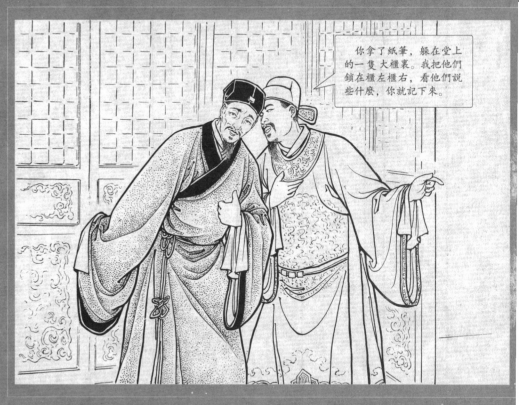

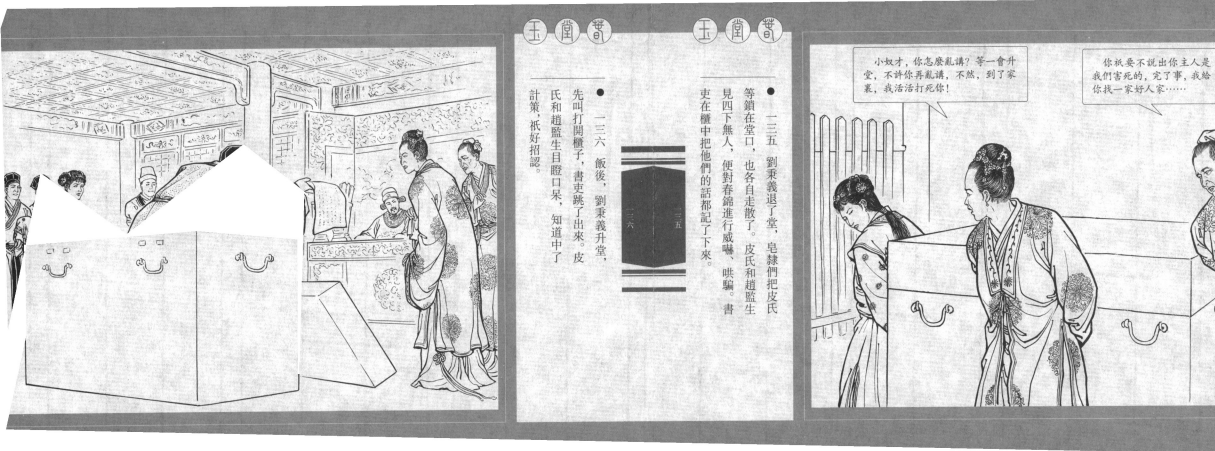

一三五 劉秉義退了堂，皂隸們把皮氏等鎖在堂口，也各自走散了。皮氏和趙監生見四下無人，便對春錦進行威嚇、哄騙。書吏在櫃中把他們的話都記了下來。

一三六 飯後，劉秉義升堂，先叫打開櫃子，書吏跳了出來。皮氏和趙監生目瞪口呆，知道中了計策，祇好招認。

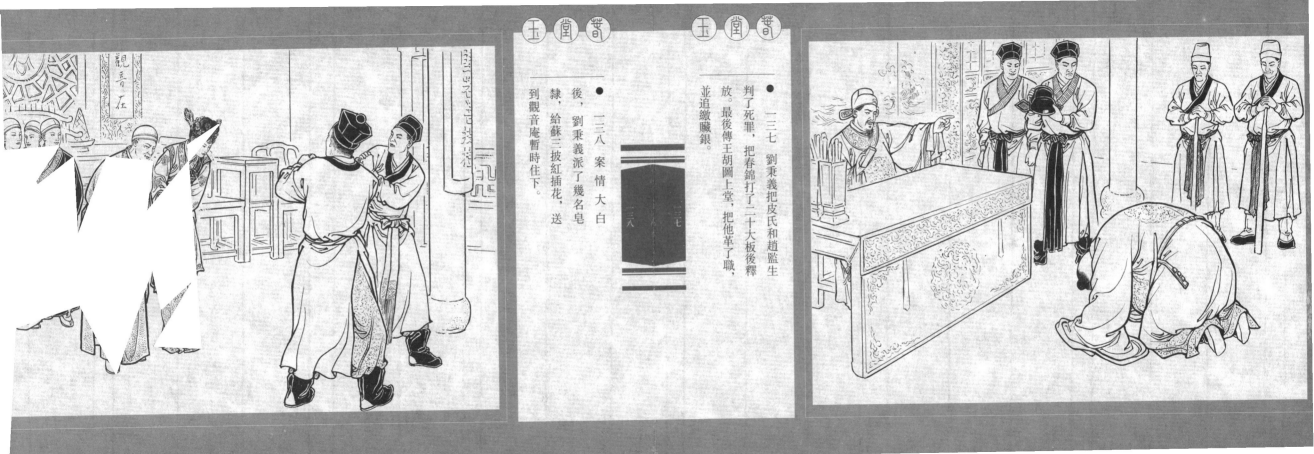

137 劉秉義把皮氏和趙監生判了死罪,把春錦打了二十大板後釋放。最後傳王胡圖上堂,把他革了職,並追繳贓銀。

138 案情大白後,劉秉義派了幾名皂隸,給蘇三披紅插花,送到觀音庵暫時住下。

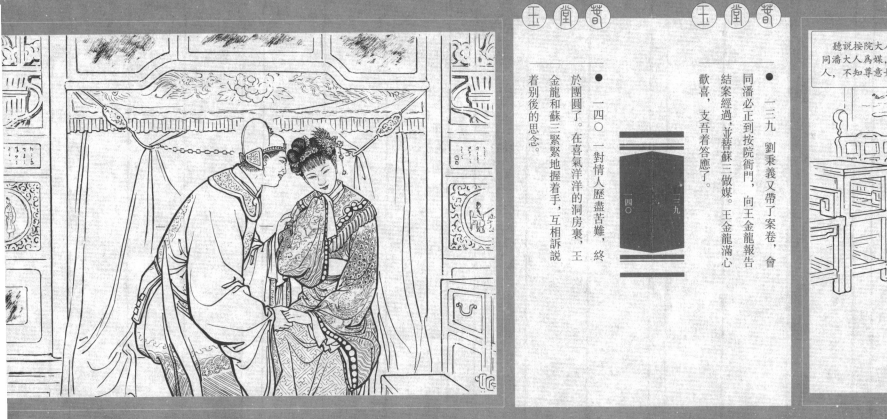
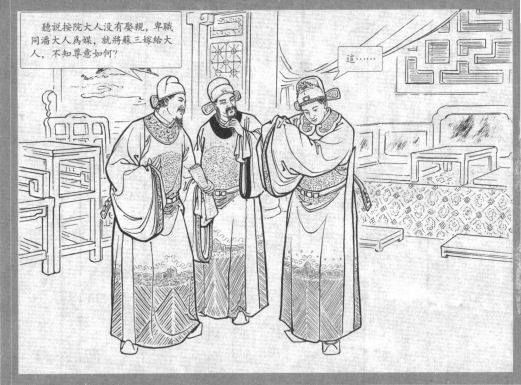

- 一三九 劉秉義又帶了案卷，會同潘必正到按院衙門，向王金龍報告結案經過，並替蘇三做媒。王金龍滿心歡喜，支吾着答應了。

- 一四〇 一對情人歷盡苦難，終於團圓了。在喜氣洋洋的洞房裏，王金龍和蘇三緊緊地握着手，互相訴說着別後的思念。

玉堂春

錢笑呆，原名錢愛荃，字稚黃。一九一二年十一月生，江蘇阜寧人。

錢笑呆自幼聰明好學，六歲入私塾讀書，隨後從父習畫。十五歲奉母親來上海，後考入真如繪畫公司，奔走於上海、南京兩地，以畫筆謀生。二十七歲起開始創作連環畫，主要以古裝題材爲多，作品偏重文戲方面的故事，以單線白描形式構勒的古裝仕女，風格傳統，細膩精美，用筆流暢，雅俗共賞。他的作品在解放前就享有盛譽，曾有「四大名旦」之美稱。

錢笑呆所畫的連環畫中，《玉堂春》、《荊釵記》、《芙蓉屛》、《沈瓊枝》、《珍珠姑娘》等，格外受到畫界的好評和讀者的喜愛。與人合作的《三打白骨精》、《穆桂英》在全國連環畫評獎中分別獲得繪畫一等獎、二等獎。

連環畫《玉堂春》是錢笑呆創作於一九五六年的作品，作品延續了他的一貫風格，細膩和精緻的畫面，可以看出他在創作中一貫認真的態度，拿此作品和他前期的作品作比較的話，可以看到錢笑呆不僅創作認真，且還在不斷探索與進步，人物的造型與刻畫愈加準確，書中的主人公王金龍和蘇三被錢笑呆畫得如此生動傳神且真實可信，他把王金龍前期有錢時的揮霍無度和後期落魄時的狼狽相都刻畫得栩栩如生，由於《玉堂春》的故事經典，加之錢笑呆的出色的畫，使該書成爲一本極受讀者喜愛的連環畫。

錢笑呆主要作品（滬版）

《金斧頭的故事》東亞書局一九五三年八月版
《釵頭鳳》聯益社一九五三年十月版
《晴雯》前鋒出版社一九五四年五月版
《幻化筒》前鋒出版社一九五四年六月版
《大明英烈傳》東亞書局一九五四年六月版
《宇宙鋒》長征出版社一九五四年十二月版
《五羊皮》新美術出版社一九五五年二月版
《紅鬃烈馬》（合作）新美術出版社一九五五年三月版
《沈瓊枝》新美術出版社一九五五年九月版
《屠趙仇》（與陶幹臣合作）新美術出版社一九五五年七月版

畫家介紹

玉堂春

責任編輯　龐先健
裝幀設計　張　瓔
撰　　文　沈鴻鑫
技術編輯　殷小雷

錢笑呆

《玉堂春》上海人民美術出版社一九五六年六月版
《芙蓉屏》上海人民美術出版社一九五六年十一月版
《吉平下毒》上海人民美術出版社一九五八年十一月版
《黃道婆》（合作）上海人民美術出版社一九五九年三月版
《臺灣自古就是我國領土》（合作）上海人民美術出版社一九五九年八月版
《荊釵記》（合作）上海人民美術出版社一九五九年十一月版
《穆桂英》（合作）上海人民美術出版社一九五九年十一月版
·榮獲首屆全國連環畫二等獎
《李時珍傳》（合作）上海人民美術出版社一九六〇年五月版
《珍珠姑娘》上海人民美術出版社一九六一年十月版
《鬧朝撲犬》（合作）上海人民美術出版社一九六一年十月版
《聖手蘇六郎》（合作）上海人民美術出版社一九六二年十一月版
《孫悟空三打白骨精》（合作）上海人民美術出版社一九六三年三月版
·榮獲首屆全國連環畫繪畫一等獎

畫家介紹